直指生命的
臻美教育

一个美术老师的图文世界

聂焱 著

清华大学出版社
北 京

本书封面贴有清华大学出版社防伪标签,无标签者不得销售。

版权所有,侵权必究。举报:010-62782989,beiqinquan@tup.tsinghua.edu.cn。

图书在版编目(CIP)数据

直指生命的臻美教育:一个美术老师的图文世界 / 聂焱著.—北京:清华大学出版社,2021.4

ISBN 978-7-302-50319-4

Ⅰ.①直… Ⅱ.①聂… Ⅲ.①美术教育—研究 Ⅳ.① J114-4

中国版本图书馆 CIP 数据核字(2018)第 114980 号

责任编辑:	张立红
封面设计:	梁 洁 聂 焱
版式设计:	方加青
责任校对:	赵伟玉
责任印制:	丛怀宇

出版发行:清华大学出版社

网　　址:http://www.tup.com.cn,http://www.wqbook.com
地　　址:北京清华大学学研大厦 A 座　邮　编:100084
社 总 机:010-62770175　邮　购:010-62786544
投稿与读者服务:010-62776969,c-service@tup.tsinghua.edu.cn
质 量 反 馈:010-62772015,zhiliang@tup.tsinghua.edu.cn

印 装 者:小森印刷霸州有限公司

经　　销:全国新华书店

开　　本:148mm×210mm　印　张:8.25　字　数:168 千字

版　　次:2021 年 6 月第 1 版　印　次:2021 年 6 月第 1 次印刷

定　　价:68.00 元

———————————————————————————

产品编号:078609-01

窦桂梅 清华附小校长

聂焱毕业于清华大学美术学院,在清华附小当美术老师已经有十多个年头了,从一个小伙子到做了爸爸——这期间有他人生的丰满、教育的成熟。

岁月真是催人老。他一直叫我窦老,我一直叫他小聂。原来以为这样的称呼是表示尊敬,现在一想,十年弹指一挥间,对我来说,自己真可以是"窦老"了。但对小聂来说,不变的是,他依然是一位年轻的小学美术教师,然而他从这"小"里面已经走出了大气象。

我从来不回避对小聂的欣赏,给他写序,并不仅仅因我是他的校长,也许还因小聂觉得我多少有些懂他。我在他的第一本书《回到童画》里谈到过对他的欣赏,我怕他寂寞,耐不住小学的寂寞、教育的寂寞,怕他有一天就"溜"了。相识相遇是缘分,我希望

小聂与教育的缘分再长一点，与我的缘分再长一点。这些年过去了他不仅没走，还在艺术教育的发展中摸爬滚打，带领学校的美术团队迈上了一个新高度。小聂的成长有目共睹，他已经成为附小不可或缺的老师，我很欣喜他已经踏实下来，沉稳而又热情。同时，不管在什么工作领域，他依然保持自己的思考，有自己独特的东西，这对我来说真是欢喜——当校长就是要保护每个年轻人、每个附小人这种独特的东西。

再说点题外话。教育天生与书本投缘，一位老师读书、写书再正常不过了，但我还是想说，不是任何老师都能写成书。清华附小也给很多老师搭建了平台，但是很多老师由于工作繁忙或事情琐碎而未能成书。在当下这个信息爆炸的时代，读书的人越来越少了，写书的人也越来越滥竽充数了，有太多的书被市场淹没，被人心淹没。但是老师不能不读书，不能不教书，我们要鼓励老师总结自己的教学经验、所思所想，结集出版。一方面，清华附小为老师们搭建平台，创造更多的教育实践机会，让老师们有更多的体会与灵感来写好书。另一方面，老师出一本书对他自己而言也意义非凡。我知道一位好教师就是一种好教育，我相信一本好书后面就藏着一位好教师。当我得知清华大学出版社为小聂出书，第一反应就是小聂又遇到知音了，遇到欣赏他的编辑了——这多么令人高兴，也多么值得高兴！如同我当时遇到他一样，我总是期待他在平凡的小学教育岗位上做出不平凡的事情来，我曾多次找

他到全国上课，多次要他带着团队做学生的作品展览。

这些年下来，小聂从大学生变成了学生特别喜欢的美术教师，又从美术教师变成了团队管理者。2017年，他带领团队在中华世纪坛举办了"清华附小代言一带一路"大型画展，5万人次参观欣赏。学校被评为北京市金帆书画院——这是清华附小的里程碑事件。获得北京市金帆书画院称号的学校凤毛麟角，这其中的准备积淀与实际努力，得付出多少汗水？只有参与其中，才会深知荣誉与尊严，甚至尊严背后的水准！

说起来有意思，小聂还有一个自己的公众号"聂聂的窝"，记录了他儿子的点滴成长，还有一些对教育的建设性、思辨性的文字。我从他的文字里能看到年轻时的我，看到很多年轻老师的锋芒、年轻老师的热情，或是在自我倾诉，或是在点评历史，我觉得这些都很正常，都是一个年轻人应有的状态。哪种教育会没有任何问题？我们的生命充满着问题。

我当校长以来，从来不跟老师们回避我们的问题，我们的问题太多了，有好多问题是我作为校长也无法短时间解决的。只是如何把思考批评变成努力做事，如何把负面情绪变成实干的勇气与精神，那是非常需要能力、韧劲和情怀的。教育不能只靠动动嘴皮子、想个花招，教育也不能永远停留在思想层面，要把教育做出来，把教育的规律总结出来，把学生成长的数据与关键事件梳理出来。小聂便是先把自己的教育体会做成了一本书。

我很欣赏小聂在书中提到的一句话："要培养学生的思维习惯，就是要让思维不习惯起来。"我们教育学生的核心素养当是思维能力、思维品质，附小的课堂也非常鼓励学生的质疑，学生提出问题比解决问题还重要。小聂这本书很直接地把教育的关键词，如生命、个性、美感等，变成了章题。我最喜欢看的是发散部分，用中外历史上、生活中的一些有趣的教育故事来发散教育的思维，很有意义，可见小聂平时对教育的思索与关注。

在偌大的中国，甚至整个世界，从不缺艺术家，缺的是艺术教育家。我鼓励他从事艺术教育、研究艺术教育。教师能踏实安心地从事基础教育工作太不容易了，我们都是平凡的人，我们期待在平凡的岗位上做出非凡的事情来，以见证我们的不平凡。以我这么多年当老师的经验，我以为，在这个世上，没有比与孩子们朝夕相处、共同成长更幸福的事情了。我相信他会成为艺术教育家。我希望当下的年轻老师能有这份情怀，凡事用教育的眼光来看待，凡事满怀期待与希望，世界总是要变好的，好的教育一定会给人带来希望。祝福聂焱，祝福如聂焱一样致力于基础教育的年轻人。

"以美育人"——走近小聂的书中，去体会一番吧！

聂鑫森　作家

先贤诗云:"新松恨不高千尺。"这大概是所有上了年纪的人对年轻人的美好祈愿。春秋流转,我年届古稀,早就息影林泉了。堪可欣慰的是,子侄辈皆长大成人,各司其业,且能承袭家风,喜好读书,读之有悟,而后下笔成文。

四弟鑫汉之子聂焱的第二本书又将付梓,我甚是欢喜。人总是要去关注自己最先行走的轨迹和最开始的出发点,写书的人不能不珍视自己的前几本书。他的第一本书《回到童画》,我认真看过,正好与我当时研究的《世说新语》魏晋风流里的童心不谋而合。一个年轻人那么关注童心,体谅童心,十分难得。就整体的文化发展而言,我们都力图找回生命的纯粹与质朴,意欲回到人类最初的童年,乃一个不争的事实。

聂焱是我看着长大的,他的点滴进步,我都关注并欣赏。我

作为伯伯为他的新书写序，自然有感情的因素。也正因为这种感情和缘分，我对他比较熟悉，说话不至于无的放矢。聂焱在他的书中提及武则天与武三思的对话，武三思即女皇的侄子。女皇问侄子："我这身边谁是忠臣呀？"侄子答道："我的好友都是忠臣。"女皇斥责："你这是什么浑话？"侄子说："跟我要好的，我才知道他到底是不是忠臣呀！"武三思的话很有意思，亲戚朋友之间才会交心，才会知底，更何况举贤不避亲。我读侄儿的书，能真实感受到当下的教育情况，当下的年轻人在想些什么。我很高兴他能钟情于文字，能积极地思考。中国的画家没有以前风光，就在于文化品位上不去，读书读不到点子上，我希望侄儿能成为文画皆通的文化人。

我已古稀，他方而立，我与他是名副其实的忘年交。他自小就安稳老实，考上清华大学美术学院，毕业后又教书育人。每每与他交流，我总会发现他的想法有别于其他的年轻人。他小时候不爱说话，学了艺术，人好像开朗了很多，思维也比较活跃。等到为人师表后，他越发稳健，越发知道语言的分寸。我有时与他谈文化典故，交流艺术体悟，他应答自如，这真让我高兴。这些年，聂焱在基础教育岗位上做出了自己的努力，是海淀区的优秀教职工、艺术教育之星，获得过知名媒体给予的"最具潜力新人教师""中国新锐教师""年度教师"等荣誉称号。我还读到《光明日报》整版刊发他的文章"艺术与童年：不能不说的秘密"，他在教学

绘画之余，还能写出这么多好文章，后生可畏，令我击节。

这本书，他原本想名为"教育断想"，我以为教育不可断续，教育必须持之以恒，要给人以希望。不管是教育故事还是教育思想，都要给人带来一种直接的福报，我建议他叫"直指生命的教育"。现在的书名更好，融入了他美术教师的身份，我相信美育在将来还会对人起到更大的作用。美育直指人的感性思维、感性认知，也就是人心里最柔软的东西。每个人都应该柔软起来，这样社会也会和谐起来。以美育人，以文化人。

我这辈子痴好文学创作和研读中国传统文化，出版各种专著六十余本，朝耕夕耘，自矜没有白白浪费光阴。我希望为晚辈做出示范，让书香永远浸润身心。出书对个人而言意义非凡，对社会也是一件益事，但前提是要出好书，出能经得起时间检验的书。书承担的教育价值巨大，文化育人永远不会过时。我想把我的理念告诉聂焱，让他懂得这种情怀，凡事用自省的心态、文化的眼光去看待，谦虚勤勉，做出更大的成绩。聂焱在烦琐的小学工作之余，读书、写书、出书不辍，这是要下大功夫的。他的书乐于承载文化教育的功能，又与他的工作互为照应，加上行文流畅、生动，我想读者定会咀嚼而有余味。

是为序。

<div style="text-align:right">丁酉年冬于无暇居</div>

自序

这些文字写着写着,主题就指向教育、美、生命了。

教育可以是一个小话题,也可以是个大命题。话题可以小到两人之间的私密体谅之话,命题可以大到整体的文化氛围与群体的生命意象。教育之所以说不尽,那是因为教育的答案本身就藏在讨论之中,一个合适的教育空间一定是个言论自由的空间,一定是个释放与宽容的文化空间。有真的讨论,才会有真的教育。

一本书的主要精髓,我以为还是思想。我努力让我的这些文字有些思想的模样和思想的质地,让这些文字思考可以引发诸多生命美感的体验。不管书怎么装帧、宣传,我可以肯定的是,一本书要深刻地叩击人的灵魂,要给读者一种精神意义上的美感享受,那必然要靠文字背后的思想。我以为,它的思想不需要多么深刻,多么有新意,但是要可以从思想背后读出一个人,即这个

人的性情与修养。或者说，思想背后藏着一个严肃的人，一个幽默的人，一个可以幽默地谈严肃问题的人，一个可以严肃地谈幽默问题的人。我想，这般人的思想才会有些感觉，才会不落入俗套。

这些文字是我关注、体会教育的日常记录，零零散散，虽不成体系，却是真情实意。教育是人文领域最基础的一环，思想是人文领域最重要的特征，而思想的特征是真诚与直率。教育是一种期待与希望，不必沉重，我的这些文字兴许会让人感觉轻松些。

我总想用教育的方式来体谅现实的生活，用发展的眼光来面对人与事，惦记着能从中升华教育的思绪与人世的思想，想着个体还能用教育的眼光关照周遭，这无疑是一种思想的福报，想着想着，我忽然觉得，热切地讨论教育，使教育零散地进入一种思想的境界，在将来就可能呈现一种整体的文化态势。当然，我们在谈教育的时候，着实要避免假大空，在人文领域提出真问题很重要。

当我记录下这一段又一段的文字时，不禁问自己，思想到底有什么用？思想像是能指导生活，似乎拥有了好的思想就能拥有好的生活，至少是好的精神生活，但往往有很多思想大家不堪忍受思想之苦，郁闷至极，生活得一塌糊涂。真思想往往建立在纯理论概念的模型上，并不直接作用于现实生活。当下，我们陷入了实际生活的苦恼中，可以说是我们背后没有真思想；教育陷入了太多的伪争论，主要是因为我们太过于实际、太过于功利，给

自己沉思的时间太少。很多人在说中国文化的断裂，我倒是觉得儒家实用的文化并没有断，真正断的是道家虚无的文化脉络，很多人等不及花开，就去摘花了，又或者是根本无法静心去欣赏花开花落的美景。

就教育本身而言，真的需要一种纯思想的文化境界，过去的我以为教育即生活，但哲人告诉我，教育是要教人摆脱现实的奴役，或者说是创造新生活。教育如果不是生活，那么教育与生活的边界在哪里？古人的"唯有读书高"的"高"不是孤傲、不问世事，而是在说教育边界的问题。

我想，真正的教学是思维品质的形成，真正的教育自然是生命的教育，也唯有生命才值得教育关注。教育之所以复杂，是因为牵扯着生命的复杂。那么，鲜活的生命需不需要受到教育呢？我以为这是个很关键的问题，生命的粗犷与精致、率真与严谨、自然与雕饰，其中的人性及境遇等问题一直困扰着教育。教育该何去何从，其俨然被生命的思想撕扯。

或许有某种思想让我写下这些文字，那就是不要去美化生命，也不必神化教育，理应用平常心态去应对生命的天性与未知，用一种期待与希望去对待教育的复杂。当教育能直面人性的种种之时，方能显出自身的质感，呈现出一种天然的美感。当下的教育很在乎新，而忽略美——语言的美、性情的美、思想的美。我以为教育的核心素养就是教人拥有灵动的思想，只有这样才能拥有

大美的人生。

　　直言不讳、直指生命、直至臻美，这些直来直去的文字能成为一本书，当然值得高兴，但我并不确定这些所谓的"直想"能影响多少人。总体而言，这些文字是我对教育的独白，是我这一个个体对教育的心思情绪，是我对完美教育的思想与期待，或许有意义，或许没有意义。当下，我们太过于追求教育的意义了，失去了意思、意趣、意味、意蕴。静观生命，不也是因为坦然直面生命的无意义，才能生发出、编织出更多的意义吗？！以此为念，是为序。

<div style="text-align:right">

聂焱

写于清华园丁香书苑

</div>

目录

一　生命 // 002

　　文质彬彬其实不是对生命的修饰,而是呼唤生命的真实。《论语》中所提的"质胜文则野,文胜质则史,文质彬彬,然后君子",是在说生命中文气与野气的平衡,其实也是在表达孔子的教育观、审美观。君子通过教育,让"质"与"文"达到融合。古老的教育是非常重视生命本该有的野性的,甚至关于生命的野性也是要去修习的。

二　人性 // 017

　　比尔·盖茨年少时,在日记本上写下了一段话,大意是人的生命如同一场正在焚烧的火灾,人力所能及的是冲向火场看看能抢救点什么出来,即追赶生命。比尔·盖茨年少时的这般见识,让人可以原谅他的任性。他一早就了解了生命的意义,这是人性的结果。

三　学校 // 030

　　学校要培养人才,可什么是才呢?甲骨文的"才"字是个阴性的倒三角形符号,然后有一个贯穿三角形的直通符号,本义就是女性可以生孩了的意思。才指女人能孕育生命了,就这么简单,可生命的成长又多么复杂。学校对"人才"一词要慎重起来。

四　创新 // 042

　　不少学校会举办教学成果展示，自己评价自己，花钱请来的专家也不会说什么实话，就是所谓的"自己考试，自己评分"，很难发现真问题，创新更是奢望。真正的教学改革、教育创新，一定是不同关系、不同利益群体的碰撞，甚至是决裂所形成的。

五　教育 // 053

　　"能真心款待一种不接受的思想，是一个人受过教育的心灵标志。"这句话是亚里士多德所说。光是"款待"还不行，其中"真心"无比重要。教育有时很容易表面谦虚，甚至导致其内核的伪善，很难瞧见真心。

六　童心 // 072

　　毕加索说自己十几岁就能画得像拉斐尔一样好，之后，他用一生去学习如何像孩童一样去画画。毕加索没有撒谎，他的童年之作美妙极了。毕加索作为世界重要的艺术家，他知道童心的重要。

七　管理 // 091

　　汽车之所以能快速行驶，是由于有好的刹车等机器设备的运转；饭店之所以能提供几百种佳肴，是由于有一个藏在后厨的厨师团队；华丽的戏剧演出，是由于有幕后人员的通力合作。同理，一所学校要合理运转，要专心于教育，总是要依靠校内的后勤团队、教辅人员。

八 关系 // 105

与一个始终挂着音乐播放器的女生走着,机器里响着"双节棍""蜀绣"……"你一定觉得音乐课都上流行乐才好。""是呀,课上的音乐太儿童了。"儿童在抵触儿童。

九 评价 // 120

我忽然想起《运动改造大脑》一书中的话:尽力跑比跑得快重要。我们的亚圣孟子说:尽其道而死者,正命也。说的也是要拼尽全力守护内心的道义。想都是问题,做才是答案,哪怕这个答案是错的,终归有一个说法。什么事情都尽全力了,对自己就是最好的交待。

十 教学 // 136

现代人离不开两样东西:一是文字,二是钞票。但这两样东西都不是真实的,文字是靠人的逻辑运行的符号,钞票是价值符号的延伸,对人自身而言毫无实际用处。人活在自己创设的情境里,现代人其实活在了符号的世界。未来的教育应该把握虚空,掌管想象力。

十一 问答 // 164

主持人:我们今天谈创新,大家都知道乔布斯,他改变了世界,可是他在学校的时候,非常不听话,是让老师头疼的孩子。如果你遇到像乔布斯这样的学生,你会怎样做?

聂:这是一个伪问题,谁也无法预料一个不听话的孩童长大后会改变世界,他也有可能是个杀人犯。教育只能发生在具体情境与切实的问题上,所以我无法给出什么具体的办法。但我想表达的是,我工作了八九年只做到了一件事,就是把学生当作真正的朋友。

十二　美感 // 190

罗丹说的"美无处不有,你只是缺少发现美的眼睛"这句话名气很大,而我以为他关于艺术之美最好的一句是"艺术只是一门学会真诚的功课"。真诚就容易发现美,而不是简单地把美诉诸感官。同时,我觉得只要教育一真诚,很多事情就好办了。

十三　发散 // 201

我问一孩童:"你对哪门课比较感兴趣?"孩童答:"下课。"我无言以对。问孩童:"你在教室里为什么戴着帽子?"孩童答道:"降低存在感!"我无言以对。

后记 // 241

一

生命

 教育的精彩在于直接面对生命,面对生命的鲜活与尴尬。所有的教育都应该是生命的教育、成全人的教育。

 抛开生命本能的这些东西,我不知道自己还能教点什么。

 野花何曾有人侍弄,不也一样疯长吗?教育是营造氛围,不是堆砌切割、雕琢伪饰,而是让生命在自然的氛围中,如野花繁盛。教育本身就是一种对生命的期待与守候。

 有时,真的谈不上对教育的感动。我们不少的教育感动要不"高大上",要不"惨兮兮",缺少思维上的"震动"与"灵动",

从而缺少一种深层次的心灵感动。我们需要一种有持续性的、有普遍昭示性的教育感动。不管置身于什么情态，当我直面学生的时候，直面生命自由成长的时候，总是有一种切实的感动。

当生命面对教育的时候容易泛化，人文与科学有一种本质上的区别，我以为就是个体与全体的关系。科学发明一旦呈现，一定是全体的、共性的，而人文教育的呈现是个体的，要把握个性。好比某大学很有名，但只要有一个学生用硫酸泼狗熊，立马会引起全社会的声讨，构成教育事件、人文事故，所以，教育不看整体模样，主要看个案、个体、个性。然而，我们大多数的教育很容易看整体的、表面上的，而我的教育感动只能来源于个体，或者说，那种持续的、带有普遍昭示性的感动只能来源于个性。

看！那孩子会爬了，会坐了，会说话了。这不是教出来的，是生命本能所催发的。这种对生命的体会和认识，就给了我们教育的启示。在人生命的过程中，教育不是目的，只能是过程。有些事情是本能的，有些事情是需要教育促成的，但教育不是生命的主旋律。教育在生命面前不要贪功，要永远记住，为生命喝彩，如同父母第一次见到自己孩子会爬、会坐、会说话时那般满怀喜悦，为孩童的点滴成长而真切地喝彩。教育着实是一种鼓励与欣赏。

我不觉得孩童一出生就是一张白纸，我觉得生命一诞生，就如同千变万化的面相，就有他自行成长发展的轨迹，每个人都不同。我觉得这应该是教育极其重要的参照，教育是引导，是帮扶，是让孩童找到合乎他天性的自己，找回他本来的自己，成为他最好的自己。如果说教育有一个统一的原则，那就是不做统一的规定与要求。

生命的自由与美好在于一种可以选择生活的权力，教育就是要赋予孩童一种选择的意识与能力。

教育太过于乐观积极，会忽略生命本应该有的悲悯甚至悲观。悲悯不是消极，而是一种人性的关照、生命的气象。

教育想要让人幸福，可什么又是幸福呢？有人消极厌世、特立独行，却画出了惊世作品，光耀古今；有人身体很不健康，英年早逝，但为人类做出了贡献，在历史上留名；有人完全背离了主流的价值观，却活得通透潇洒，让世人惦念。我深感教育需要例外，生命的价值在于独特。

以生命意识来关照教育，你会发现教育里有太多的事情变得不重要。

生命不需要教育来做宣传或抬高。有时，我们不在意生命的发展，而注重教育的发展。

真正的仪式教育需要生命的契机与需求。

教育要期待生命的涅槃，涅槃就是毁灭私欲所带来的生命之苦。摆脱悲喜生命的种种束缚，实可谓教育的大境界、生命的大气象。

教育或许能帮助人摆脱现实的奴役，甚至精神上的奴役。但是，人永远不能摆脱生命的奴役，人在生命中沉沦。

俄国著名作家托尔斯泰重视家庭教育，重视生命的童年教育。他说，孩子从降生到五岁期间经历了人一生所有的阶段，此后只是这些阶段的放大和具体化。我在想，生命的"放大"和"具体化"是需要教育来应对的。从社会到个体都要注重生命之初。

教育之所以复杂，是因为它直指生命，直接与人性碰撞。如果我们的每一节课，无论是语言方式还是内容的呈现都过于单薄，就会导致孩童生命趋向一种单薄。而当下的大部分教育苛求某种精致，很容易失去孩童生命本来的粗犷，特别是基础教育，在"到底教什么"的问题中有一个隐性的矛盾，那就是教学精致的设计

与孩童生命的粗犷之间无法调节的矛盾。孩童的生命当然要精致，但更要粗犷，所有的教育方式都应该指向生命最根本的需求。这种需求是不确定的，是多样的，甚至是抽象的，存在着生命的野性。

教育可以调研、可以量化，不知生命是否可以调研、可以量化。

生存与存在中有多少教育问题？这不是简单的吃饭是为了活着，活着不是为了吃饭的问题，而是对生命体悟的问题。带着哲学的思辨来探索生命的意义，教育赋予生命存在感，而教育则需要生命来论证。

教育是外显的，生命是内敛的；生命也可狂放，教育亦可含蓄。教育可以藏在生命里，生命则让教育不着痕迹。

有些教育者经常会说，"我去看孩子、管孩子"或"帮我看一下班"。殊不知这不是好的教育语言，生命是不需要被看管的，教育哪能停留在看管这么无知而浅薄的层面？只有语言与思维发生改变，教育才能改变。

教育要教人与死亡打交道，要给人提供一种勇气，因为死亡是可以作为教育素材的。

教育可以拆分为教与育，那么生命就可以拆分为生活与命运、生存与命理等，不过，这些都是人的妄想。教学不指向育人就不是好的教学。生活没有好的命运，命理没有生存做载体，哪里来的生命之说呢？

我不太喜欢重复我说过的话，我曾经也多次撰文说明我对教育的理解，有时教育名言说多了也会变味。"教育就是美妙的相遇"，写出来很"美妙"。先前我还写过"教育需要一种不期而遇"，也可算作"美妙"，皆属做作之举。还有"教育不是灌满一桶水，而是点燃一把火"，可很多人还是不知道这把火怎么点燃，我们有时连水都灌不满。有"教育是一个灵魂唤醒一个灵魂"，可谁知道灵魂在哪儿？"教育是迷恋人生命成长的学问"，算是我近些年来听到比较好的教育语言。语言里虽然有思维，甚至思辨，但很难有具体的做法，不是每个人对语言都会有行为反应。我爱人就经常说我写教育文字动不动就说生命，总是以为我要超越生命一般。着实，我在行文当中，"生命"一词出现频率很高，这也是我对教育的敬意。什么是好的教育？那就是对生命最大的敬畏。生命弱小你就保护，生命委屈你就呵护，生命躁动你就抚慰，生命发展你就欢欣，教育者不外乎于此。

好的教育一定是不断提升生命质量的。我认为，生命的质量基本取决于是否有好的精神生活，教育要花大力气来给学生营造

好的精神世界。

教育会过时，可生命只要存在就不会过时，教育要诠释生命永恒的问题。

我们的教育看上去很忙碌，似乎有解决不完的问题。其实，教育只需要面对生命本身所要应对的问题：往浅点说，是需要教育以智慧来处理生活中吃喝拉撒的问题；往深点说，是需要教育以情怀来处理生命里生与死的问题。

我承认，生命确实有教育的周期，有教育的保质期，可我们不能忽略生命的多样性与不确定性。当启动生命本身的能量，剔除教育不应该有的磁场时，生命作为主体就会有太多的可能性了。

教育要给生命独处的时间。

生命的原动力在哪里，教育的原动力就在哪里。

竹子可以象征教育，寓意品格教育，也可从艺术入手，有胸有成竹、势如破竹、竹报平安等意象，可这些竹子的意象其实都比不上竹子本身的生命潜能。竹子在生命的前四年或许只长3厘米，但之后只用六周就可以长到15米左右，这种生命的规律可昭示教

育。教育是需要储存动力和潜能的，拔苗助长、过度开发对孩童、对生命而言总不会是一件好事。英国夏山学校有一句话很重要：儿童真正的游戏是为了贮备对未来生存世界的应变能力。请注意这里说的是"真正的游戏"。

从注重个体生命意义的角度而言，当下教育的好多问题并不是真问题。

当你用生命的状态来看待教育的时候，当你把教育的使命放到人生命的长河中去看待的时候，你或许会换种方式来面对学生化妆、说谎、打架、谈朋友、说脏话等问题，这些问题或许是生命成长中的必然环节，也是教育真正需要面对的问题。

教育最有意思也最有意义的地方，就在于与生命的碰撞。

教育要给人两种能力：一种是体验生命高贵的能力，另一种是习惯生命平庸的能力。

真正的仪式教育只能源于生命本体，就是如何处理人生命最基本的问题。我以为，我们现在的仪式教育很容易沦为形式，那就是因为没有触到生命本体的感受，或者说，好的仪式教育需要生命的或好或坏的契机。一个教育纪录片《他乡的童年》里提到

一对日本夫妇，他们用绘本的方式为中小学生讲月经的知识，他们的教育机缘就来自妻子深刻的体会，因为大人从来不会主动与孩子讲这些，而恰恰就是这些东西最影响人的身心健康。记得一个美国家庭的派对，原因很简单，庆祝女儿月经初潮，说明生命成长了，这是生命的派对，他们为此而庆祝，让女孩子感到自豪而不是委屈。他们习以为常的东西在我们这里成了教育案例，或者说只有教育遇到生命本体的问题，才能生出教育的意义。我们的教育要回到生命，回到最基本的常识。

孩童需要的是丰富性和一种开放式的教学氛围。教学所谓的精致无外乎是有效的表达、目标的解决，但是生命的粗犷告诉我们——生命哪来这么多的目标与效率，活在当下，尽情释放就好。

教育的意义有时来源于人对生与死的看法，从某种角度而言，生与死的问题催生了教育的问题。拥有积极人生观的人，会充分享受人生、依恋人生，会本能地思虑世界的美好是否可以永存，人生的经验是否可以传递。人的骨子里都有着某种教育的情结，都想卖弄自己那有限的知识。拥有消极人生观的人，会觉得人生没有意义。为何没有意义呢？因为人的终点是死亡，是虚无，这个世界再怎么繁闹，都与自己没有关系。但再怎么消极的人，他也会在世间占有一定的时间与空间，他从一出生就在享受为人的过程，他会感受到死亡逼近的寂寞，他会希望在他死后可以留下

些东西，这时教育成了他的护身符。大家不要认为教育是件多么严肃的事，有时三言两语就是很好的教育。其实，人生观没有消极与积极之分，教育也没有严肃与随便之分，人作为矛盾的生命体承载着教育的悲喜。

教育直指生命，因为教育可以设计他人生命成长的体验。教育真正有童心、有意趣的地方就是关注生命的成长，参与一个人或一个群体的变化。说到底，教育只有生命成长这一个目的，凡是和生命成长有关的都指向真教育。

教育赋予生命的意义。教育可以把生命描述得很宏伟，也可以把生命勾勒得很谦卑。

教育是设计未来的，生命的未来就是教育的未来。

教育总是劝生命要有设计，要有规划，其实生命本身就是很偶然的。很多东西经过设计就容易显得机巧了。其实，尊崇生命本身已经是顶好的教育了。

生命是多么不同，可内在都有着某种秩序性的关联，如同每个人是如此迥异，却又统一赋予人的感觉。我们经常说教育管理混乱，希望学生们听话，整齐划一，可殊不知，教育本身就有生

命的脉搏，只需要静静地倾听。教育管理上的混乱不应该对应着所谓的整齐、所谓的统一，而应该对应着有序，是一种生命运行本应有的秩序，因为管理的对象是人。只要教育管理是有生命秩序的，就不会出现太多的教育问题。

在教育中，经常用"仁者见仁，智者见智"来回应争论与混乱，但不是教育的真问题根本不值得争论。教育里太多的混乱都是由伪问题造成的。且"仁者见仁，智者见智"的前提是仁者与智者的性情表达，是生命乐山乐水的通达与畅快，并不在于意见有多少分歧。教育及生命如果没有约束与规矩终将荒芜。

今天就是生命，教育就在当下。懂得教育，可以使生命丰厚起来。

教育要给人多种生命的方向，不是指明，而是呈现。

先生是过去人们对老师的称呼，教育一改革，就很容易失掉先前对语言的传承与敏感，语言背后的意思也随即变味。先生一词在意象表达上明显高于老师，老师很有职业感，却也受限于职业。或许好为人师是教育者的某种遗憾，总认为受教育者低一个层次，老师与学生之间自然就有了隔阂。然而先生一词甚好，先生有老师的意思，也有朋友的意味。先生不以自己为老师，而是先生这

条生命先来到这个世界,表谦虚;同时,先生表敬意。一句"先生",能带给人很多感慨。

一个被雕刻过的生命一定在哪里藏着教育的刻刀,生命就是教育与被教育的过程。

教育不是一种权力,而是一种情怀。

德智体美劳全面发展、素质教育、课程整合、核心素养、生命教育……当教育口号不时地出现,我就知道教育又不甘寂寞了。

真正的教育并不是关注人这个实体,而是关注人作为生命的意象。每个人都会犯错,都需要成长,都需要不同的教育感应。教育要像海洋,能包容所有的孩子、所有的生命。

古希腊圣哲苏格拉底曾经说:"我从来不关心大多数人所关心的那些事情。"我觉得教育也要少关心那些社会上大家都关心的事情。

路边小摊异常火爆,到处都是准备吃烧烤与正在吃烧烤的人,无所不谈,无所顾忌,放肆得很。一方面,这是社会稳定的体现,人们吃喝拉撒再正常不过了;另一方面,有人也会担忧,他们会

不会读读书，会不会想想自身的命运。教育很容易这般操心，每天都突发奇想。教育里有生活的吃喝拉撒、生命的喜怒哀乐，如果教育不习惯平常、平凡、平淡的生活本质，那只能说明教育出了问题。

何为真教育？真教育只有在解决生命中所遭遇的问题或预防生命中将出现的问题之时才出现。

生命无法设计，可教育却精于设计，从这个点出发，教育与生命有冲突，生命有时要摆脱教育的设计与影响。

教育要把生命中可有可无的东西修剪掉，这样一来，生命才能干净通透。

文质彬彬其实不是对生命的修饰，而是呼唤生命的真实。《论语》中所提的"质胜文则野，文胜质则史，文质彬彬，然后君子"，是在说生命中文气与野气的平衡，其实也是在表达孔子的教育观、审美观。君子通过教育，让"质"与"文"达到融合。古老的教育是非常重视生命本该有的野性的，甚至关于生命的野性也是要去修习的。

二

人性

　　教育需要一种开放的格局，它应该与家庭、政府、社会融为一体。世上没有孤立的体系，所有体系的产生都有赖于社会的发展需要，教育是一种全方位的人性化照应。

　　个性教育不是个体教育，它不仅关注个体，还关注个体在整体里的位置、反应、状态。使教育完全个体化是不可能的，但铺垫一个关注个性的教育氛围是有可能的。

　　人是群居动物，是生命的基本属性，可人的高贵，着实来自个性冥想、个体思考和个人自由。

《中庸》说："天命之谓性，率性之谓道，修道之谓教""唯天下至诚，为能尽其性；能尽其性，则能尽人之性；能尽人之性，则能尽物之性；能尽物之性，则可以赞天地之化育；可以赞天地之化育，则可以与天地参矣"。要读懂古文，就要先去体会与感受。从古文中能很明显地感受到人的天性十分重要，同时言语中的"教""育""参"都很有意味，说不出来，但心有所悟，这才是古文之于教化天性的意义呀。

有句话，穷养富养不如教养，读来朗朗上口，很有意思。很浅显的道理，可为何会有穷养富养的说法呢？因为穷养富养是很显性、很现实的状态，穷与富本身也可以是教育的资源，男生穷养，女生富养，富养的人不一定娇生惯养，穷养的人不一定俭以养德。穷养富养是很现实的问题，都可以指向教养。当然，最重要的还是养。"养"字可以组词为供养、培养、养育、修养等，给人以具体而个性的思索，赋予个性化的教育。

宋代大家欧阳修说："教学之法，本于人性。"我深以为然，教育教学以人为本说得不通透，以人性为本，我们的教育意识才能有些起色。

教育确实是共性的结果，却往往让人忽略其关照个性的意义，人性就藏在个性与共性之间。

我一般不说个性彰显，我会说性情彰显。所谓的性情彰显，就是老师是怎样的人，就应该在学生面前呈现怎样的性情，真诚是教育的首要意义。可是性情彰显，不代表教育引领，不代表个性彰显。教师确实要警惕个性彰显，譬如：有些老师属于思想型、沉稳型的，所以就会不太喜欢外向的、活泼的学生；有些老师是严谨细致的、事事求上进的，就会不太喜欢沉默寡言、没有什么特长的学生；有些老师是热情活泼的，他就会根据自己的个性，想要带比较活泼的学生。于教育而言，这些都是问题。

人性对教育有种逼迫感，如，人性中好为人师的因子，人性对教育过于期待，教育很难跳出人性而存在，人性把教育弄得太崇高或卑微。人性有时逼迫教育彻底公平，激化家校矛盾，令师生无法回归常态，并对教育丧失信心。

我们经常提快乐教育，可师生的快乐来得很表面，甚至很多师生在教育中很少获得快乐。我们的人性化教育利于维持和拓展师生快乐的状态。教育的快乐是情感的归属、心灵的欢愉、人性对教育的希冀。

教育一定不要被人性蒙蔽。我见过太多不可爱的孩童，他们真的在说谎，真的很矫情，真的很懦弱，真的去打架，真的会嫉妒。他们实实在在地演绎着人性真实而不美好的一面，完全不知道收敛。

我们的教育往往过于急躁、过于繁多，没有让人心灵安静、人性舒展的空间。我们在教育中最常提到的两个词是思想和感恩，一方面是知识性的，另一方面是情感性的。我们会发现字词都从心，但没有真正地发乎于心。我们的教育太费脑、太计较、太琐碎了，让我们的心灵没有空间思考，没有时间感恩。心灵感悟过于粗糙，教育就会缺少让人心动的东西。

人性需要在教育的真情境中历练。

基础教育的尊严是要努力靠自己争取的，在大前提无法改变的时候，只能改变自己。什么时候小学的老师愿意让自己的子女来当小学老师，能从自己的本职工作中找到归属感与成就感，那才是教育体面的再现、人性般尊严的回归。

水彩笔有多少种玩法呢？这是一个关于孩童自发研究的美术问题。看孩童沉稳又有些得意的面容，我知道，孩童有多少种性格，其手中的水彩笔就有多少种玩法。

或许教育的主题可以是宽容——宽容学习，宽容学校与师生，宽容各类课程与考试，宽容各种理性与情感，宽容人性中的诸多缺陷。教育应该教会学生如何宽容、如何习惯宽容，特别是对于人性的问题及缺陷要有宽容与直面的勇气。

好的教育不会再拿儿童当幌子来图谋自己的好名声或满足自己的私欲。教育要时刻提防人性恶的一面。

一位老校长曾提出："我们宁愿要顽皮淘气的儿童，也不愿要毫无生气的儿童。我们不敢希冀培植天才，但绝不践踏天才。学校对于每一个儿童的兴趣、胆量、气质都应加以爱护。"说得多好，没有时代隔阂，字里行间都荡漾着生命的气息。教育就是要跨越时代，直抵千百年都不变的人性、人心。

"人之初，性本善。性相近，习相远"，表达的是我们对人性的期待，对教育的重视。教育应该是一种期待，但不代表仅仅依靠期待就能实现教育，得有好的理念、好的方法。生命多样，个性迥异，教育要有针对性。教育过分看重"性本善"容易导致"恶"；过分看重"习相远"，会使人性不够彰显。

学生的个性是很丰富的，而我们在看似丰富的课程活动下，其实还是很容易进行一刀切的教育管理。单调与丰富让我联想很多，有时单调的课程活动深入下去就丰富了，有些看似丰富的活动，其内涵却单调而乏味。我们总是用同一个标准来要求学生，这肯定不是人性化教育的指向。

把孩童的作品化成艺术衍生品，不是什么新鲜事，但对个体

而言，教育意义不凡。教育只有面对个体的时候方能彰显质感。

人性不是用一些教育的口号就能泯灭的。

比尔·盖茨年少时，在日记本上写下了一段话，大意是人的生命如同一场正在焚烧的火灾，人力所能及的是冲向火场看看能抢救点什么出来，即追赶生命。比尔·盖茨年少时的这般见识，让人可以原谅他的任性。他一早就了解了生命的意义，这是人性的结果。

教育学是一种迷恋他人成长的学问。此语说得甚好，重点一定是成长，但关注成长、指导成长都不是教育的要义，而是迷恋。迷恋本身就带着人性的色彩，教育有时就是一种迷恋，首先要让老师迷恋。

教育要顺应人性，教育不要与人性较劲。

如果教育自命不凡，就很容易制造出许多伪命题，如同人性中的诸多漏洞——伪善、小题大做、故弄玄虚、情绪化。这样一来，也就无法触及生命最本质的问题，教育也就很难具有真正的问题意识及解决问题的方法了。我时常把教育比作人，不好的教育如同一个自命不凡却没有真本事的人。

教育追求自由没有错，却也要警惕自由或许是人性中最自私的渴望，追求自由本身不也是一种局限吗？

教育应该给人带来对人性中善恶对错更敏感、更细微的体察和意识。

教育本来是要使人成为幸福的普通人，可社会的功利、人性的偏颇，使得人只要一普通就很难感到幸福，似乎普通人的幸福不值一提、微不足道。由此，教育也就功利了，偏颇了。

教育要给人性以力量，要帮着释放压抑感。

教育有时越光鲜，就越能照出人性的阴暗面。

人性是否等于童心？它们都指向人最初的模样，好的教育都从人最初的模样开始。

在教育上，人性的确立、儿童观的确立有时会成为儿童发展的阻碍。

有些所谓的教育专家通过指出教育的问题来显示自己的高明。殊不知，对教育的真正体察应该是一种生理式的照应，教育在其中是发展的、有营养的、成长的。

家庭教育、学校教育、社会教育将人撕扯，让人找不回自己原来的面貌。

"人不为己，天诛地灭"，其实说的是人性。那么，不妨用教育去抚慰人性——人本来就要为了自己成长、为了成全自己而努力，为了对得起自己而去费尽心思地经营一生。

直指觉悟的教育，就是直指人性的教育。一个教育给人带来多少希望，就看它是否直面人性、直指人心。

人性有时要悬崖勒马，有时要勇猛精进，教育就是要给人性带来一种分寸感。

教育要给人带来一种安全感，在平衡了理性与感性之后的个性才是安全的。同时，教育也要有冒险意识，在冒险中测试人性的安全感。

教育有时候是让人懂得并欣赏有个性的东西。

教育要胆大心细地对待人性，人性虽然不好捉摸，但会引导和散发人的某种气质，教育首先要做的是识人辨性。

我每天身处在教育的情境里，连微信里都有几十个教育的公众号，每天的教育新闻、专家名师的推送都似浪潮一般涌到眼前，可真正触动人心的文章是少之又少。我很理解教育媒体的苦心与无奈，人得生存，媒体也得生存。天天得有新闻，可只要是新闻的思想内涵有所欠缺，就很容易成为旧闻，无人听闻。

教育是发现自己、找回自己，即使残破，也要奋不顾身。

如果真的是"七八岁的孩童狗都嫌"，那就让教育使他们可爱些；如果真的是"三岁看大，七岁看老"，那就让教育使人永葆青春。

教育的一个要义就是要舍得"浪费"时间。此语亦正亦邪：正的来说，教育是要耐得住性子，要学会期待，不吝惜教育之时间；邪的来说，就是要削弱教育的主流价值，寓闲逸于教育，寄情怀于课堂，还光阴于学生。教育要慢下来，静下来，教育要学会玩耍。游戏及玩具是教育最初的符号。

教育是指路，而不是替人走路。个体不是在监视下按规定路线行进，而是在探索方向的过程中独自攀登与体验。

罗曼·罗兰在《名人传》中提到，主要是成为伟大，而非显

得伟大。教育亦是如此,教育不要显得很教育。

教育不是要假定或给定人性,而是要让人性自然自发地生成。

偶得一句:读书这个行为意味着你没有完全认同于这个现世和现实。教育何尝不是如此,期待一个更好的现世和现实。

现代教育很容易让人觉得"拥有什么"重要,而忽略"是什么"的重要性。我们总是看到一所学校有多少位特级教师,有多少篇科研论文,有多少个特色活动,可特级是什么,科研论文是什么,特色活动又是什么,并没有人真的去关注、去深究。

儒家是现实主义中的理想主义,道家是理想主义中的现实主义。各种学派的形成都是因为教育的力量,都为后来人提供了一种经久不衰的理念,所以凝聚人心,有着终极的人性关怀。

教育行为不是为了宣传,而是与心灵的对话。如果人文领域能"清静无为",应该给予最高的尊重。

教育的抽离,有时需要孤芳自赏。教育最需要关注的不是团队,而是个体体验。

南宋哲学家陆九渊说"六经皆我注脚",口气好大,可细想,说的实为人性的体贴之语。我学习经文是为了佐证我自己的说法、想法,我想通过教育来证明自己的存在,我要通过外在的一切来提升自己的生命质量。无我之境不是没有我,而是要不断突破自我,不执着而已。

三

学校

学校一定不是教育的物理空间,而是具有一定特色的精神领域。

我以为,小学四年级以前已经完成了对人的基本教育,后面的都是叠加,到了大学学个所谓的专业,还可能无法运用到工作中。虽然武断,但我们试着想一想,小学四年级前学了什么呢?比方说,认真写好字,说好每一句话,尊重老师,不说脏话,懂得感恩,过好每一个生活节日,要微笑,要说谢谢,要注意个人卫生,要遵守交通规则,要维护集体荣誉,要写作业,写日记等,或许这些东西才是人一生中最重要的吧。

有些外国教育由最熟悉班级情况的老师来安排班级授课，甚至老师能为学生上好几门课，这样才能很好地完成整合式的教学。随时根据学生的需求、兴趣等具体情形调整各科教学，我很希望学校能尝试这种教学模式。老师是否有这份担当，学生面对一位老师的时候是否会乏味，如果运气不好，要经常见到一个自己不喜欢的老师，那会是一件极为麻烦的事情吧。

"作息"一词有种对应的意思，劳作与休息本是一种生命本能的呼应。作息时间算是校园里的高频词汇，时间与空间一样，可以制约人和规范人，学校制定一系列作息时间有一定的目的性。课表是作息时间的一个浓缩与物化，孩童有了课表就有了一个参照，生活就有了一种坐标式的确定感。课表里文字的疏密与起伏，恰似生命的跳跃，但我总觉得孩童的生命应该是鲜活的，不应该受限于这些表格。

一所学校的品位，从铃声的品位开始。教育不需要让校园的各处细节都承担其教育的职责，而是让校园里的各处细节汇聚成教育的意味。

一所学校不要太重视特色。

我觉得孩童上小学的首要要求就是离家近，孩童不需要在路

上无谓地浪费太多的时间，我们真的要弄清楚孩童上小学到底是为了什么。

书院当然比学校更有一种教育的情调，书院没有单位组织的烦冗，没有学习比较的负累，有的是千年来飘荡的书香及读书人的精神韵致。

好的学校主要看师生的性情，看这个学校的人的气质。

一所真正的学校是要让人感到敬畏的，而不是浅薄的亲近。

学校是师生建立信任的地方，是学生进入社会的一道较为安全的屏障。

好多的教育词汇追究起古意来会蛮有意思。古时学校的名称，在《孟子·滕文公上》写道："设为庠序学校以教之。庠者，养也；校者，教也；序者，射也。夏曰校，殷曰序，周曰庠，学则三代共之，皆所以明人伦也。"其中包含了多种含义：一方面学校的形成是有目的的，"校"字的古意有限制的意思，所以"校者教也"。"庠者养也"是说学校本身要有养育、抚养的意思；"序者射也"尽管原意是射箭，但可以理解为学校要教人技能、方法。最后说到学校不管怎么变，都要"明人伦也"，什么意思？就是说养也好，

教也好，射也好，都是在处理人际关系，都是要懂得礼数规矩的。我也比较喜欢学校为庠序的说法，古拙含蓄，好似学校很有秩序、很通透的样子，还有些安详肃穆的意思。

学校是有限的，可知识是无限的，学校要通过对知识的传递、生命的移情，达到一种人性上的相互理解，用一种专注的意念去调动教育的丰富形式。从某种意义上来说，学校这个空间并不重要，哪里有对人的教育，哪里就是学校。

是夜，月明星稀，独守学堂。有时繁重之学不如须臾之思，此刻深感学校乃孩童与老者的世界。白天的喧闹来自学生，夜晚的幽静更适合老者。据我了解，最早的幼儿学校由德国教育家福禄培尔建立，孩童与老者之间有种特殊的关联。

学校教室的空间着实应该大一点，肤浅的教育总是忽略人对空间的隐性需求。为什么孩童喜欢大自然，因为大的空间满足了他们探索的需求。

为何幼儿园被称为园，孤儿院却被称为院呢？所有的教育问题都是有关生命的问题，园可以理解为生命繁茂的花园，也可是生命过后的陵园，总之，园存着一种生与死的生命常态。而院总给人一种空荡急切之感，在幽旷的院落里，很容易让人联想到法

院的古板与医院的冰冷，如同孤儿院的孩童一般，都是非常态的。

要培养有超凡见识的人，先从取消校服的统一性开始；要培养团队意识，先从尊重个性开始。

学校想告诉孩童：生活是最好的教育，可是生活也有一定的类别，如物质生活、精神生活、未来生活，特别是未来生活，它是摆脱现实奴役的、对未来满怀希冀的神秘生活。

学校是要提醒每个人的学生身份的，但这种身份不是学校赋予的，而是每个人本身就是学生——面对天地是学生，面对自然是学生，面对真理是学生。人永远都需要好奇与探索，谦卑与仁厚。

学校抚慰灵魂，评判好学校，要看它抚慰了多少灵魂。

学校要培养人才，可什么是才呢？甲骨文的"才"字是个阴性的倒三角形符号，然后有一个贯穿三角形的直通符号，本义就是女性可以生孩子的意思。才指女人能孕育生命了，就这么简单，可生命的成长又多么复杂。学校对"人才"一词要慎重起来。

老师不能把自己的班级当作私人财产，校长不能把学校当作自己的私人财产。

参观一所学校,其实不用看课程设置,更不用看所谓的文化环境,听听办公室里与厕所里的对话即可。

学生在学校里最重要的事情当然是学习。追究"学习"二字的甲骨意象,可以帮助我们理解学校存在的意义。"学"字在最初的形态里,是有一双手督促并帮助孩子进行学习。至于两只手之间有两个×形的符号,有两种解释较为合理:一种为禁止符号,在人类初期为了存活下来,人必须学习被禁止的事情,最开始是学习哪些东西不该学,即敬畏学习;另一种代表爻的符号,象征着算术、数学,指人学习最难能可贵的是逻辑思维、理性思维。"习"字大多被解释为反复练习,指鸟的生命初期要学会飞翔。其甲骨文确有羽毛之意,可我更喜欢其为射箭之古箭,直指目标,发出习习谷风之感。这样看来,学习一定是跟生命需求及目标直接关联的,是生命内驱力引发的学习意识。学校的任务就是通过各种方式安全有效地去激发每一个学生的内驱力,让学生有学习的渴望,从而达到学习的意义。

有些人很讨厌教育口号,觉得不切实际,但学校作为一个标识度很高的地方,出现教育口号也是在所难免的。春秋初期的管子曾说过:"一树十获者,木也;一树百获者,人也。""十年树木,百年树人"的口号即发端于此,其重点在于指明学校的任务是树人,是舍得花时间去静静地培养人。等待人的成长,何以百年?因为人

的气质、群体的性格、时代的精神取向需要几代人的努力去熏陶孕育。越是倾注于教育，人越会有大发展，其人性的功德、社会的福报、未来的希冀才会越大。

学校要有一种特别的感召仪式，要有一种形而上的价值构建。

一进学校，就进入了教育的场所，学校之用要时刻提醒人不要错过任何一个教育契机。

应该对成天嚷着改革的学校存有一种审慎的态度，因为教育本身需要一种安静与平和。

现行的教育太容易陷入口号和概念之中，如为了整合而整合。其实学校的任务不是指向课程及儿童的，而是指向社会的未来和生活的希望的。从大的人文领域来看，教育不是为儿童快乐买单的，甚至有些时候，并不指向生活的现实。如果所有的学科只是指向如何解决现实的生活，不关注学科自身存在的意义以及未来在精神领域的延伸，后果是严重的。如果还不注重儿童的想象力的培养与心灵的建设，那么，教育的未来不容乐观。

学校是为学生提供各种人生选择的地方。教育的永恒话题不是知识、方法与习惯，而是人生，或者说人生态度。所以，语文

教师应该更像文学家，音乐教师应该更像音乐家。教师需要学会用某种人生态度去熏陶学生，从而为学生提供种种可能性。

办学校不是门脸工作，而是一种追求踏实生活的姿态。

学校是做学问的，问而始学，学而再问；学则会问，问则乐学。学与问相辅相成。孔子说："学而不思则罔，思而不学则殆。"我认为，提问质疑中必有学习的意义，学习领悟中必有好奇疑惑。

学校总是会有升旗的，总是会有主题班会的，不管有什么，学校都要富有智慧地把形式教育变为仪式教育，因为在大的教育氛围里，我们的仪式教育太容易沦为形式教育了。我想，好的仪式教育应该会有些特征，如还原情境、关照个体、真心以待、真实体验、情谊绵延、心中惦念等。说着说着，似乎所有的教育都应该有这些特征，我们不应该忘了，教育本身就有如仪式般摆脱世俗、净化心灵的意义。

学校活动举办成功的一个重要标志就是师生都惦记着下次活动的开展。这里有两点要注意：一是我不否认活动要大肆宣传，但举办一个教育教学活动一定要解决问题多于宣传；二是活动要师生都自愿参与。举办令老师疲惫不堪，而学生也只是因为没有

上课而高兴的低质量活动，是教育的问题所在。

一位教师、一所学校、一种教育，最好别太自信，在人文领域里立马要有新花样，要有大变革是不太可能的事情。教育有一项任务就是告知受教育者——你与我是多么无知。

学校很难自己培养天才，但应该识得天才，珍惜天才。

教室如人一般需要吐纳休息。人想要安静下来，就要先让环境安静下来。

学校与医院是人文领域中最重要的道场。学校卖力地宣传自己的教育理念，如同医院强力地推广告，总存着不妥，给人不舒服之感。这样一来，似乎全世界的人都需要受教育，都需要看病一般。有时，拯救教育、拯救医院就是拯救人心。

学校是学生犯错的地方，也是老师犯错的地方。老师敢于犯错，学生才会敢于犯错，学生才能从错误中学会成长，这种犯错不是无理取闹，恣意妄为，而是性情彰显，批判质疑。创新力是从修正错误中得来的。

学校占据了学生生命里最好的时光。

当下小学、中学、大学是以一种连贯性知识串联的,其实真正有益于人生成长的连贯性学校,应该是有分工的——小学教做人,中学教做事,大学教人做回自己。知识不是结果,而是过程。每个人都要问问自己:我学了知识,要去干什么?

学校总会有毕业季,诗意中透着悲凉。学习没有时空限制,学校要在有限的时间里教会学生长时间远行的方法。

四

创新

很显然,创新是一个建筑群,是一片肥沃的土地。在建筑群里感受到的不是建筑,而是氛围。在肥沃的土地里,即使有不开花的种子,那也只是时间的问题。

好的知识一定是诱发想象力与创新力的,当下的教育让孩子付出了太多的汗水去学习一成不变的知识。爱迪生说"天才就是1%的灵感加99%的汗水",但那1%的灵感非常重要,甚至比99%的汗水都重要。这让人思绪万千,这1%的灵感该怎么捕捉呢,基础知识与想象力之间是种怎样的关系,天才是不是有可琢磨的地方?

我们在教育孩童时,可能一不小心就把孩童的勇气与创意给丢掉了。先说勇气,勇气是一种心理状态,我们经常告知孩童这个不能做、那个也不能做,忽略了孩童自身尝试的勇气与感受。等孩童稍微大一点,会发现原来老师所说的不能做的,其实都可以做,比如,过去这个台阶登不上去,长大点,孩童自然就能登上去。勇气关乎自信,自信才能引发创意的基因。创意的基因都跑到哪里去了?据说,美国的皮克斯动画工作室经常会组织员工来一趟公路旅行,收藏一些激发灵感的手工艺品,去公园玩,去参观艺术博物馆,制定一个"无所事事、杜绝科技"日。学校是否可以制定一个"无所事事、杜绝学习"日,让教育的步伐慢下来,让孩子静下来,细细去体会生活的细腻、教育的创意?

孔子提倡"述而不作",老子强调"吾不知其名",他们本人的著作甚少,可他们的文化思想光耀古今,影响深远。后人对儒家、道家的研究从来就没有停止过,且发挥甚多,福德绵延。先贤圣哲以少胜多,以简化繁,大智若愚,创意无限。

在人文教育中不要永远惦记着创新,人文领域的创新一定是悄无声息的、厚积薄发的、循序渐进的。有些书谈学习奇迹,有些学校提办学创新……如果说真有哪种教育产生了生命的奇迹,那一定是日积月累的结果。有时,奇迹掩盖了积累,创新遮蔽了日省。当下有哪种教育体系、教育创新能抵得过两千多年前孔子的因材

施教呢？

科技创新一定是要有童心的，童心就是保持对这个世界的好奇，既是对权威的挑战，也是对不拘一格的生活理念的追求。很多人认为乔布斯死得不值，我认为他死得其所。他把人心开发到了极致，把智慧集中爆发了出来，为世界营造了一个梦想。拥有童心的人只关注自己做了什么，不关注自己收获了什么。智慧的源泉有时来自简单。乔布斯出售的是梦想，而不是产品。

什么是艺术思维呢？简单地说，就是人性化的逆向思维。人性化的作品就是听从内心的召唤，并顾及他人感受。理解共情却兼着批判。逆向兼容的思维容易带来创新意识。

教育的精细化不在于开多少门课，而在于对人的细致体察。有了细致的体察，就知道有很多课并不适合学生，因为不管开多少门课，都是统一的管理、统一的教学过程、统一的评价。这样一来，是很难有教育创新的。

中国在医学上是最早有幼科的，这不是创新，而是对人性的关注，是教育的善果。

基础教育要慎谈创新，鼓吹创新就很容易忽略基础教育的知

识传承与历史渊源。从某种程度上说，教师传授知识是很有效的一种教学方式，只是要看如何传授知识与传授何种知识罢了。

教育的创新或许来自一种闲散、一种静谧。

不少学校会举办教学成果展示，自己评价自己，花钱请来的专家也不会说什么实话，就是所谓的"自己考试，自己评分"，很难发现真问题。真正的教学改革、教育创新，一定是不同关系、不同利益群体的碰撞，甚至是决裂所形成的。

人文与科学融合创新的主要手段，就是人文与科学分别走到极致，只要走到极致，就会回归。它们自然就会融合，就会有创新的意思。人文讲直觉感性，科学天生讲逻辑理性。人文是要求人往回看的，永远在缅怀过去；科学是要求人朝前看的，永远在向往未来。当人文与科学作用于教育的时候，其中就有了诸多命题，也形成了很多问题。

哲人说要抽象地把握世界，我说要抽象地把握教育。当下的教育如果过于具体与冗杂，就与想象力、创造力渐行渐远了。

人文领域里的创新一定不是科学领域中爆炸式的发现，但是，如果在人文领域里教育思维真的有所创新，那一定是颠覆性的，

是能持续影响人的思维发展的。

如果教育经常提到创新，肯定是出了问题。因为在人文教育领域，创新是件极为困难的事。创新是时间的叠加，是氛围的营造，是理念的转变。

"五色令人目盲，五音令人耳聋"，其实是讲人的欲望问题。人的欲望包括对知识的好奇、探索新世界的欲望。过快过急的创新、不符合人最本质需求的创新，都有可能造成生命的损毁与禁锢。回到生命的最初，从旧的文化经典中挖掘新的文化资源，可谓源头活水来。

创新有时是在一种封闭与开放的颠覆中生成的，或许要有一种集权式的东西颠覆而丧失。东方的周朝失势，"王宫失守，学术下移"，政教合一的周学由于官学过于集中，一旦颠覆，官学失落及典籍分散，私学就很容易兴起，才有了诸子百家的争鸣与创新。西方的文艺复兴也同此理，由于上千年的封闭与禁锢，加上欧洲大范围的瘟疫，才有了人意识的开放与觉醒，才有了文艺的复兴。这场运动既是复兴，也是创新。

孔子说"君子和而不同"，可怎样定义"和"与"同"呢？从某一角度而言，"和"是大家都议论，都发表意见，然后得出结论，

是一种民主的氛围；"同"是听一个人讲，屏蔽对自己不利的言论，是一种独裁的氛围。毫无疑问，"和"是一种好的氛围，在这种氛围中才能有新的东西出来。孔子说"君子和而不同"，其中"和"与"同"可以指向一种氛围。"和"是不同状态之和谐，而"同"是令不同状态相同。古语有云："和实生物，同则不继。"可谓创新的一种路径。

教育需要掂量创意、创造、创新这些词的不同。艺术教育很有意思地介入了这个话题。毕加索说自己从来就不是创新，而是发现。

我们不能在科学领域培养顶尖创新人才，主要还是文化基因的问题。我们重视科技，忽略科学。科学是以哲学作为文化情境，在纯逻辑上运行的，科学实操只是次要的附属的产品；而科技是先实践，后总结，再得出经验，永远是片段式、零碎式地理解世界，所以科技只在乎眼前，就很不容易产生跳出时代背景的创新思维链及创新传承的意识。

灵感真的会被噪声赶走。

政治、经济、文化、教育不互动，就不会有创新。很明显，当下的教育有些被动。

管理需要尊重生命，呵护人性。世间有哪种新能比得上生命的新？电脑再新也不可能替代人脑的情感过程和意志过程。每个人要学会听教育的呼吸，感受生命每一天的变化。

创新有时候需要一种教育上的敬畏，这种敬畏也可以被理解为一种沉浸、一种专注。

古语有云："创意造言，皆不相师。"要有创新，就不要拘泥以前的东西，但我认为还是要"师其意，不师其辞"。要学习前人好的精神内核，而不是只学事情的表象。

教育问题一定要具体分析，仔细甄别，如，课程活动与活动课程、教育与教学、应试考试与应试教育、素质教育与艺术教育、个性教育与个体教育等。创新有时来源于具体问题具体分析。

我不太认同"新教育"的说法——旧的东西被人遗忘了，重新拾起来就是新的。我以为创新就是要有一种深刻而持久的颠覆，定是以前未曾有的体验与感受。

我们的教育要让大家保持想象力。

创新就是在广阔的视野下坚信自己所做的特别之事一定会被

大家认可，创新首先是一种执着。

朱熹说，"革弊，须从源头理睬"，可源头又在哪里呢？

我在思考：为何教育一定要新呢，不是新的就不可以吗，只有新的才能说明自己的位置与能力吗？

我们的教育还没有真正进入市场，没有真正的市场就不会有真正的竞争力，就不会有真的创造力诞生。

学生的创造力有时候来源于无知。

有些人说，孩童在纸上随意勾出的线条与随意涂抹的色彩就是创新，把艺术教育的创新说得五花八门、乱七八糟。我不认可"人的本能就是创新"这种说法。创新是人的高级思维模式，不能把勇气、尝试、创意当作创新。创新不是随便能说出口的。我们之所以天天把创新挂在嘴边，可能是因为心里没有底气。

新与旧在人文领域之所以可以成为一个话题，是因为在人文领域里很难有新旧的区分。很多时候，人们从旧的东西里能找到新的东西，但是新的东西并没有旧的有价值，这是人文领域最有意思的悖论。人文领域里太多的人追求传统，崇尚返璞，想要回

到过去。我觉得,教育理所应当被划为人文领域,而不是科学领域。尽管我不否认教育中的科学含量,但教育最终是指向人的思维发展的,是为人及生命更自由的发展所建构的,所以教育应该具有最明确的人文倾向,而不是简单粗暴的新胜于旧,也不是守旧或创新就一定为好的命题。在教育领域,经常会发现新与旧在纠缠,在较劲。

教育的新在于面向未来,教育只能属于未来——孩童的未来,教育的未来,社会的未来,国家的未来。

五

教育

教育要给人建立规矩的勇气,也要给人打破规矩的勇气。当自由与规矩开始博弈时,教育就真的出现了。

如果教育总是以一种集体的面貌出现,且扬扬得意,成功感十足,那么,针对个体,则很容易带来挫败感,可是如果教育不面对个体,哪还有所谓的意义呢?

教是显性的,育是隐性的,我们这个时代太忽略隐性的东西了,教得太多,就把育的空间给压缩了。

文化是度，教育是分寸。

教育要给人选择的能力，也要给人选择的勇气。

教育有时想努力消除孩童的恐惧，可恐惧是生命成长所必经的。

教育的兴旺是为了保护普通人的幸福。

教育应该教出完全不一样的人。

我们经常说教育体制，可到底什么是体制，没有体制行不行，体制是否完善、有效？我们说教育体制的时候，其实我们就身在体制之中，做的是体制的事，说的是体制的话，这是我们自己要反省的。

教育是要看个案的。

教育有时忽略了"觉"这个字，我认为"觉"恐怕是教育里最高级的字。感觉、自觉、直觉、先知先觉、觉悟，我觉得都可以很好地照应教育。"觉"字的古意，怕是先有人督促着学习，然后见一些未曾见到的东西。当然，所见的东西更倾向于精神视野方面，让人遇见一个更好的自己，让人见识到更加丰富的

精神世界。

教育这件事不要陷在一种语言的套路里。语言套路了，思维也就套路了。

"能真心款待一种不接受的思想，是一个人受过教育的心灵标志。"这句话是亚里士多德所说。光是"款待"还不行，其中"真心"无比重要。教育有时很容易表面谦虚，甚至导致其内核的伪善，很难瞧见真心。

或许我们说不清楚什么是教育，但每个人对不是教育的事情特别敏感。

我们过于重视教育需要沟通的诉求了，甚至有时候会为了所谓的沟通而丧失教育的原则。其实，有些人怎么也无法沟通。真正能一说就通的人，本身就不需要太多的沟通。

教育不要过于陷入一种竞争中去，哪怕是一种良性的竞争。有一个关于竞争的寓言故事。两个商人紧挨着开店，卖的东西差不多，天天竞争，他们唯一的乐趣就是要比对方卖得好一些，强一些。一天，一个天使来到其中一个商人面前，说："我可以实现你的任何愿望，只是你的对手会比你多一倍。"这个商人一开

始很沮丧，可想了想，又高兴起来，对天使说："请把我的一只眼睛弄瞎吧。"让教育陷在一种功利的竞争模式里，只能是两败俱伤。

我们的教育活动不要去算有多少人参与了，应该算有多少人有实际的收获。

教育的开销不能算作一种资本投入，因为资本是要算有多少投入就有多少回报的，而教育的投入无法量化评估。

我一直以为敏感是教育的一个很重要的目标，就是让学生对知识敏感，对人性敏感，对世界敏感，可如今，人对很多事情不敏感了。

真正的教育一定不是急促的，不可能即时模仿。

有时我会有些怀念自己的校园生活，特别是小学时光，懂得少，快活多，孩童有着本应该有的自然之貌。何为自然？生命没有修饰与累赘，是完全的天然之境。自然是童心的外显，孩童不做作、不拘泥，更亲近自然。在这里，有人性的自然，也有教育不留痕迹的自然，同时也可以是自然之物象。孩童人性的自然不容辩解，他们可爱可恶、调皮做作、说谎话、善良、矫情、搬弄

是非、心软、争强好胜、怜悯等。一切人性的对应命题都在孩童身上有所呈现，呈现得那么舒服，让人无法计较。教育不留痕迹的自然，有些禅意。好的教育都是微风细雨般浸润心田的。合乎人性的教育皆是自然的，有着持续的魅力。再者，孩童天生喜欢亲近大自然，好的教育应该合乎孩童生命的节奏与需求，让教育永葆自然的气象，应该多领着孩童参加户外活动，体验风土人情，亲近自然。这就是我从孩童身上所领悟的关于自然的教育。

性别教育有时很难拿捏好分寸，有时候它不是问题，可是如果你把它当作了问题，那么也就真的成了问题。我觉得有些教育确实缺少男生与女生的性别教育，特别是女生的教育。在中学以前，班长一般是女生，中学以后男生班长居多。大多女生细腻温婉，做事情干脆麻利，但往往后劲不足。当然，伟大之人的母亲都是女性。女生问题真的是个值得探讨的问题。有一句话说得好，这个女生将来会为人母，一个母亲的性格脾气可以影响整个家族，好母亲关乎国家命运。

什么是教育梦？就是保护好做梦的年纪、胡思乱想的阶段，让受教育的人都愿意做梦，相信梦想，天马行空。

要教人做一艘船，一定不要轻易告诉这个人制作船的方法与

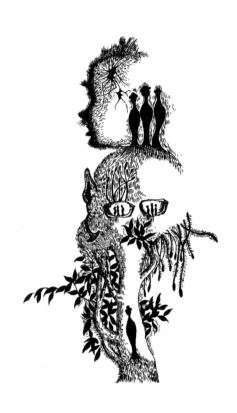

注意事项，要跟他描述大海的冒险与深邃，这也道出了教育的要义。

"教育是最不科学的科学，是最不专业的专业"，与此语共鸣。由于教育研究的是人，就很难用科学与专业去一一对应，但教育人又不能不懂点科学与专业，所以教育成了一件难事。

教育要给人造就一座幻想的图书馆，指向一种不为人知的富裕生活。

教育的第一律令是真诚，知识很难感染人，唯有真诚容易感染人。

教育不是知识权力的分级与独得，而是让人什么都清楚与知晓。什么问题都摊开来说，人就自然会相信教育了。

教育很容易被利用，被一种虚浮繁闹所席卷。如果教育见不着一颗颗通透的心，那有何意义？

当下不少的教育一不留心，就把每个平常的日子美化得一塌糊涂，这是文化的馈赠，也是文化的灾难。好的节日文化是静心的文化，是重新审视自我的日子。

教育,当然应该把重点落在"育"字上,我们早就该重新审视德育、美育、智育、体育、劳育了。

教育最令人遗憾的地方,就是没有给思想留下空间。

教育的功利体现在马上需要回报,要立竿见影,要效率百倍。可是不管教育怎么改革,教育一定是慢工出细活。

怎样看待教育、识别教育才是教育成败的关键。

教育不需要奇迹,只需要如实地生活。

教育研究人的各种可能性,让教育的各种声音归于某种终极取向。

很多教育还不能实实在在地去对应事件,直面真问题,总是隔靴搔痒,青嫩着,还没有度过暧昧期,像是在给孩童玩贴小红花、过家家一般。

有的教育改革一定要颠覆前面的所有,才能显出改革的重要与成效;有的教育改革一定是全面的、深入的,似乎可以解决教育的所有问题。改革不应该忽视教育的常识:一个是积累,另一

个是具体。

有志于教育的人,应该学会当一个业余的教育家。

教育无疑是一种投资,教育需要关注长期投资的回报,也就是放眼未来。值得思考的是,未来有太多的不确定性,在教育工作中应该思考什么是长期回报,回报应该侧重什么。

我们的教育一直在提醒所有的老师,要保持学生的好奇心,要发扬学生的精神品格,可好奇心和精神品格都是隐性的、不可测的,试问如何保持学生的好奇心,发扬学生的精神品格呢?人的好奇心是会天生减弱的,到了成年之后,对很多事情不关心、不好奇,本来就是生命应有的状况。要保持对学习、学问的好奇,真的要看学习与学问本身有没有让人好奇的地方。而精神品格的发展更需要关键事件的对应,解决生活中的极端情况,我们才能谈得上精神,谈得到品格,发展才能可见。可是生活中的关键事情是可遇不可求的,甚至生活中的极端情况大家都不愿意看到。我以为教育要减少些好奇心,减少些所谓的精神品格。

教育是一面最能反映社会情况的镜子。我不知道为何温和含蓄的中国人那么喜欢表达与交流,我不知道为何有隐逸洒脱的文

化基因的中国人为何那么喜欢折腾与繁闹？

教育就是要学会为生命安排风平浪静之时，从而应对生命的颠簸，甚至颠覆。当孩童承受了自己所属年龄段不该承受的东西时，就该教育登场了。

我一直认为，文化是从闲逸，甚至是从娱乐中孕育的，我们不需要把文化太当一回事，如同不需要对教育膜拜一般，这只不过是人的一种意识罢了。有了这种心态，我们才能正视文化与教育，才能追问文化与教育的本质。

如果教育过分讲究效率，那么教育一定是工业，而不是农业。工业可以不讲感情，以结果为导向，可农业不可以不讲感情，不可以为了眼前的利益而损失长久的耕作机会，因为农业面对的是生命，小心地侍弄着生命，生命就会生发惊奇与馈赠。我有理由相信，教育不是冷酷的，不是有着严密操作流程的工业，而是柔软的且有着人文情怀的农业。

知识本体的教育很难作用于未来，因为知识是会变化的，可学生的劳动习惯一旦养成，就能受用一生。本土的禅宗教育是我们忽略的一大块。唐代的百丈禅师年纪大了，可是他还每日上山担柴、下田耕地。弟子们不忍心让年迈的禅师劳动，就把他所用

的锄头等工具藏了起来，不让其劳动。这时，百丈禅师用绝食表明自己的心迹，道出了"一日不作，一日不食"的教育名言。弟子们没辙，只好归还工具，与禅师一起劳动。当下不少的教育着实是在虚无的情境中教学，学生的感受过于虚拟，动手实践能力很弱。更重要的一点是，现在的学生大多为独生子女，把自己所拥有的视作理所应当，不珍惜自己和他人的劳动成果。当然，我们社会上很多人看不起从事社会劳动的人员，认为他们是不需要被尊重的，都可以从教育上寻得些缘由。

教育不是强制的借口，而是期待的方法。

教育方面的写作，一是为了打发教育的时光，二是为了留住教育的时光。

万事万物都能折射教育的意义，所以教育最容易被人谈起，也最容易被人谈坏。

有教无类是在说教育公平的问题，是在说教育与受教者的类比心的问题。自从有了类比心，老师与老师开始比较，学生与学生开始比较，学校与学校开始比较，也就容易失了教育的味道。

教育热情，应该是对教育本身的热情，而不应该是对教育背

后的好为人师、改革社会的热情。

信息是教育输出的主要媒介，可要注意的是，信息量的过多与过少同样危险。教育的封闭与开放需要平衡。

教育不应该给人争抢攀比之心，即使是在学习方面，理当是一种成全自己的平实状态。

当下，有太多的人谈民国的教育、民国的大师，可大家不要忘了，如果民国教育真的这么厉害，当时的国家怎么会有政治动荡、军阀混战、人民流离失所的局面？一方面，教育独好没有意义；另一方面，教育只是社会的一个侧面，甚至在很多时候是一个容易被忽略的侧面。

自然社会与文明社会的区别不应该是手工与科技的区别，而是心灵教育的体贴与完善。不管是怎样的社会教育，都有一个目的，那就是使人更加自由地发展。

教育不是服务业，即使真的是服务业，也只能为人格与自由服务。

珍重童年就是珍重一段毫无功利色彩的情理关系；尊重教育

就是尊重一种纯粹，一种不计回报的生活。

教育需要一定的层级与限制，小学的位置有时很尴尬，不是自鸣得意，就是自惭形秽。

教育，"教"最初就有执棍督促学习的意思，所谓的上所施下所效，是强调限制和统一性；"育"最初的意思是孕育孩子，有偶然性，孩子需要时间成长，整体状态是温和的、富有个性的。教与育无法分开：育没有教，就没有载体；教是为了育。

突然有些理解关于教育的各种讨论，教育就是在各种讨论中形成的。教育应有理念意识的公共空间，这个空间要有言论的活水，必然不是专制的，必然不是听一个人的。教育本身就没有答案，所以提出颇有价值的问题至关重要。

早在古罗马时期，精于雄辩的教育家昆体良就在讨论：特定年龄段的儿童应该接受公立的学校教育还是私人教育？这个议题到现在为止还在讨论，也应该被讨论，教育的真问题应该一直被讨论下去。

教育要重视好奇心，也要警惕好奇心。

我对给教育问题提出绝对的解决之法的情形，都存在疑问，因为好多案例都是绝对的，都是不可参照的。教育面对的是复杂的人、复杂的生活，绝对答案等于有绝对的问题，人及生活不可能有绝对的问题。

教育就是一种陪伴，陪伴才有感情，才能更好地了解学生，特别是亲子陪伴。专家可以把陪伴说成解决孩童教育所有问题的好方法，有没有道理呢？有的，可马上就有人说到中国共生绞杀的问题，意思是说中国的亲子关系、家庭关系没有边界与距离，什么事情都用感情来捆绑。有很多中国人一辈子长不大，所以才造成家庭、教育等各种问题，这有没有道理呢？

表面上看，教育是促使人从婴孩期顺利进入成人期，其实不然。教育的本质是尽量延长人的婴孩期，让人时刻保持一颗赤子之心，且拥有持久的学习与好奇的能力。

教育有时候就是为了交流，从某种意义来说，教育催生了文字。因为只有交流性的文字，才能把前人的生活经验永久性地保存下来，方便今人与古人交流，所以教育催发了人的一种才能，不同于任何动物的才能，那就是，世间万物唯独人可以不通过直接的生活经验获得长进。谁拥有了教育资源，谁就成了读书人、知识分子、文化人。于是人类骄纵了，开始了文明与野蛮的争斗。

我一直在观察孩童，孩童之所以单纯，是因为他的诉求来源于生命中吃喝拉撒等最根本的需求。不知教育是否可以如孩童一般单纯，只关注学生生命本身。我觉得西方最著名的教育格言就是"认识你自己"，只有对自己感兴趣，关注自己的心灵，才是永恒之道。

剑桥大学有一个寓意时间被吃掉的蚂蚱造型的钟表，给人以鲜明的教育意义。直面时间的消逝、生命的死亡也是教育的意义。教育回到真正的现实，才有可能抵达真正的理想信念。

教育不是要我们变成谁，而是让我们站在教育面前知道自己能变成谁，有多大可能性。

教育要是能把人一分为二就好了：一个规矩的身体，一个自由的思想。让现实归现实，理想归理想，现实够了也就理想了，理想到了也就现实了。

我们经常会说："教育走得太远，往往忘了出发的目的。"其意思当然很明显，就是白忙活，做事情假积极，盲目却没有意义。其内核意思就是教育属于人文领域，只要是人文的，都是要往源头上去找的，不是畅想未来，而是要劝人回到事情萌发之时。人文与科技最大的区别也在于此，科技永远想要新的，而人文永远

在怀旧，或许思想的纯粹、灵感的迸发，源于毫无杂念、毫无功利吧。

我们回过头来看文字的意象，似乎能找到一种踏实的感觉。《列子·天瑞》中有这样一个故事。孔子游于泰山，见荣启期行乎郕之野，鹿裘带索，鼓琴而歌。孔子问曰："先生所以乐，何也？"对曰："吾乐甚多；天生万物，唯人为贵，而吾得为人，是一乐也。"故事虽不可考，却意义深远，荣启期有很多快乐，他的第一乐为人是大地间最高贵的，而他自己恰恰就是人。时间推远，人发明文字就是"远取诸物，近取诸身"。以"人"字为字根的字太多了："千"是人的腿毛，"休"是人依靠树木休息，"比"是争先恐后回家，"从"是人跟着人，"众"是人多之意，"介"是人陷在泥中，"北"是两人相背，"大"是正面站立的人，"亦"是人的腋毛……这么多的"人"，这么多关于"人"的字，构成了我们关于人最丰富的联想。教育作为人文领域的基础，应该最关注人，且也只能关注人。

教育从职业变成命业，需要全心投入，理解孩童，理解教育；可要从命业变回职业，那就需要把孩童当自己来理解，把教育当生活来理解。教育从来不是为了改造人，只是为了与鲜活的生命安心地相遇、安心地交流。

师范教育的重要性，在于告知所有人——教育是个专业，不是任何人都能当老师，也不是任何人都能对教育说三道四。教育的功利性，把师范教育给削弱了，也把教育泛化、形式化。少了逻辑与研究，也就失了教育。

有时，教育越是自我表白，自我标榜，越是束缚自己，自己在给自己挖坑。

教育不属于科学范畴，那就是因为其标准应该多样化。把学校当企业来管理也无妨，但主要是无法评估学生这个"产品"，无法创造新的产值。小学生的很多事情在发展的过程中，无法定量定性，人本身就很难评价其教育的出处与意义。我们可以探寻人的成长规律、教育的规律，但不能确定教育的标准、人才的标准。教育属于人文领域非常重要的一部分，就是要体现如何拿捏没有标准的这一部分。目前，用表格或用数据来评价教育水平是经验主义，是一种管理策略。越是有名气的学校，越是受限于此而不能自拔，很容易成为箭靶被人射击。被名气所累，天天被人观摩、审视、督查，这成了一种常态。现在小学要出名，就要找到自己可量化的特色，而小学很难有特色，所以不少小学就忙着给自己设定标准——自己达到了这个标准，就美其名曰特色。但标准是人定的，是根据当下情况因人而异的，甚至与那些千百年不变的、小学应该落实的内在教育规律相冲突。

教育孩童在学习中见到一种可爱，在生活中见到一种习惯。

爱教育的理由，就是能跳出教育看教育，跳出儿童看儿童，跳出自己看自己。

我以为应试教育与素质教育并无矛盾，只是应试教育的矛盾在于我们应试了这么多次，却仍不喜欢应试，应试成了我们的心病。

纪录片《他乡的童年》里所谈到的一些国家的教育一点也不惊艳，都是常识，都是教育本应该有的样子。所谓的集体主义是为了创设更加包容个性的氛围，所谓的精英教育就是拥有改变世界的知识与能力。幼儿在沙坑里爬，修炼呼吸，少年自由选择体育项目，体育里的贵族精神不在话下，根本不需要强调什么或证明什么。日本幼儿园老师在孩子面前飞快地翻动字卡，理念是不教知识，而是注重读字的节奏，不会因为对方是孩子而放弃对感受力的培养。芬兰老师的提升或者说加工资，只来源于你服务的年限，不会有督查考核，老师可以安心地设计符合孩子兴趣的课程。印度一个老师用叠报纸的方式为孩子讲故事，他用废品为印度的穷孩子设计各种玩具。英国的课堂，没有上课之感，满是交流、对话。

小学可以不讲概念，要具体讲如何解决问题。

六

童心

　　孩童是天生的玩家,孩童会经常发明属于自己的游戏。有一阵,校园里流行碰笔的游戏,游戏可以多人对战,大家把自己挑好的笔搁在桌上,每人轮流弹自己的笔,要注意力度与角度,要在保全自己的基础上,把别人的笔弹出桌面。我也试着与孩童玩了一两把,轻松自在,有输有赢,孩童们在游戏中时才是本我,才拥有一颗最投入的童心。不记得是哪位哲人说过,孩童的游戏过程就是审美的过程,引发我的思考。公元前6世纪前后,在希腊殖民的城邦爱菲索,有一位名叫赫拉克利特的哲人,由于他对群体性的暴力与愚昧深恶痛绝,他在那个时代就发出了这般声音:"应该把爱菲索的成人们都吊死,把城邦交给少年人来管理。"

由于赫拉克利特与全城的人决裂，他就隐居在阿尔忒弥斯神庙里，成天与孩童们玩耍、游戏，玩得最多的是扔羊骨骰子。城邦里的人都嘲笑他的愚昧与疯狂，可赫拉克利特只是轻蔑地回应了一句："有什么大惊小怪的，这不比和你们一起搞政治更正当吗？"在哲人的眼里，骰子是孩童的童心，这颗童心超越了时间与空间，这是生命最正当的事情。

不要把孩童的世界单纯地变成学习知识的枯燥无味的世界，要呵护孩童敏感而丰富的探索欲望，让孩童的精神世界纯粹起来。儿童幻想的世界应该无边无际。

我有时觉得老师搞教育不应该老想着孩童，应该想想老师自己那久违的童心、久违的梦想，或许教育才会有些意思。

周作人曾在《儿童问题之初解》里提到，凡人对于儿童的感情，可分为三纪：初主实际，次为审美，终于研究。鲁迅在儿童艺术展览会上，也提到过大致相似的三个阶段：育养、审美、研究。我其实不希望把孩童当作研究的主题，把孩童的生命属性变成冷冰冰的数据。

理解孩童就是理解自己。

牛顿曾经说过:"我好像是一个在海边玩耍的孩子,不时为拾到比通常更光滑的石子或更美丽的贝壳而欢欣鼓舞,而呈现在我面前的是完全未探明的真理之海。"我觉得,凡是大人物都持续保持着对童心的向往,保持着几分孩子气。

我知道世上的口琴、听诊器、脚踏车、隐形眼镜等好多东西的发明都跟孩童有关,但最让我动心的还是孩童发明冰棒的事。这事非常偶然,完全出于孩童贪吃的本能。据说,1905 年,在弗兰克·埃珀森 11 岁之时,他把调配好的粉状原料和苏打水在桶里搅拌,试着做一杯可口的饮料。事后没有清理,在那个寒冷的冬夜,搅拌桶里剩下的饮料发生了特别的变化。第二天早上,弗兰克发现饮料冻成了固体,搅拌棒直直地立在其中。他拿出搅拌棒舔了舔,发现味道妙极了,从此就有了冰棒。

童心或许是人文教育的一个旧命题,但关于童心的诉说,总带着炙热感,总揣着细腻感,总怀着期待感。童心这个命题具有永恒的谈资。

我经常听到有些家长对孩子说:"现在的物质生活这么好,啥都不缺,孩子,你在学习上为什么不努力?"问题很尖锐,很无解。可发问者忽视了一个重要的悖论,那就是物质与精神并不是相对应的,不是物质越好精神就越好。孩童一直在变,而我们的教育

很难改变。

教育要学会欣赏夜晚——独自一人的夜晚,为何要这么说呢？因为孩童发育最快的时间是在夜晚,孩童教育的发酵及成长是在他的静默之中完成的,教育不应该太习惯于白天的繁闹。

南宋哲学家陆九渊说:"教小儿,须发其自重之意。"很有些意趣。可想象为:教育孩童,施教者先要教育好自己,自重自律,方能起到言传身教的功效；还可理解为:教育孩童,必须启发他自己的学习兴趣和人格意念,让他成为他自己。

毕加索说自己十几岁就能画得像拉斐尔一样好,之后,他用一生去学习如何像孩童一样去画画。毕加索没有撒谎,他的童年之作美妙极了。毕加索作为世界重要的艺术家,他知道童心的重要。童心象征着游戏、探索、好奇心、想象力,这与教育不谋而合。我觉得不管是小学还是大学,只要你是老师,就应该有一颗童心、一颗纯粹的心。

儿童都是哲学家,儿童是纯洁纯粹的,儿童被无限地赞美与放大,过去还有哲学家说世界应该由儿童来掌管,其实这真的是一句值得商榷的话。没有人真的敢把世界交给儿童管理,其结果无法估量。儿童不是成人的预备军,儿童有自身的价值。所谓的儿童快乐教育、自然教育,没有人敢保证一定会成功,也没有人

敢承担失败的责任。儿童教育很容易带有成人的意识,儿童的价值在成人的参照见证下才能显现。我们的教育着实是要警惕用儿童做幌子来满足自己做教育的私欲,儿童不要成了一个消耗品、消费品。

诗人顾城在《我是一个任性的孩子》中说:"我希望/能在心爱的白纸上画画,画出笨拙的自由,画下一只永远不会流泪的眼睛。""笨拙的自由"与"流泪的眼睛",好形象!我总觉得童心不一定都要是阳光的,也可以是阴霾的、忧伤的。一个孩童能尽早地对阴霾的、忧伤的东西做出反应,他才会真的成长。这是诗人顾城悲观后的希冀,也是诗人顾城的童心。悲观的童心,是从生命观、艺术的大悲悯去俯视童心、照耀童心,使得童心丰厚起来、宽博起来。

孩童在课上做完事,自发地写生起同学,素描之感甚好。关键是对面的那位,憨厚老实,上美术课都没这么认真,倒是认真地做起了模特。

让孩童高兴不是教育的目的,但很有可能是教育的手段。一个孩童用一学期在美术课上努力获得的贴画,换得了老师的作品。瞧那手舞足蹈的样子,让人从这种高兴里嚼出了教育的味道!

孩童在画中说着属于自己的故事,那真是一种幸福,作品画得

很认真，孩童说得很认真，大人听得很认真。认真就是教育的模样！

不要轻易评价孩童的作品，尽可能地让他们表达感受。孩童的作品在我们眼里再乱，在他那里也定有一个完整有序的故事。

美术无处不在，这一点要让孩童尽早知道。时常问问孩童：你为什么喜欢，你为什么要坚持，你为什么这么画？兴趣很重要，坚持更重要。

美术课不是要培养画家、艺术家，而是通过艺术走近孩童的世界，去了解孩童、接触童心。

好多优秀的人都愿意自己睁眼如孩童般好奇地看待世界，用前半生努力让自己变成一个成年人，后半生学习如何做个小孩。他们的优秀源于始终保有童心，没有忘记自己是从孩童变过来的。

郑渊洁之所以成为童话大王，我想他是了解孩童心理的，也懂得孩童教育。他每次给孩童们上课演讲，几乎都会做同一件事情，那就是签名。不过不是他给孩童签名，而是孩童给他签名，意思是"今天你们是孩童，可未来有可能是国家领导人，是精英，是名人，是人才；再过几十年，我收藏着你们的签名，我就发大财了"。签名的背后是期待，是鼓励，是尊重，是教育。

不要把孩童当作一张白纸，任何人从出生开始都不会是一张白纸。教育中有很大一部分精力要花在孩童的学习上，我们经常质问孩童到底懂了没，实际上，"懂"字的古意指向草编织的粮仓，是看米放了多少，还能放多少的意思，所以我们要知道"懂"字对教育的意义，就是要看孩童掌握了多少，他还能掌握哪些。既然人的生命发展是连续的，那我们的教育就应该是连贯的，是持续关注受教育者的。

日本的教育很容易出现种种温馨之感，这个民族的种种优点都在教育中显现，这种教育之感源于对童心细腻的亲近与拿捏。我们谈教育，很难绕开日本的教育，我们对福泽谕吉、铃木、佐藤学等教育家耳熟能详，对日本教育的严谨、认真、精细、传承心生敬意。仅举日本教育于我印象最为深刻的一例：小学高年级毕业，他们毕业典礼有一项传统的活动，那就是把自己的桌子带到大自然的池塘边清洗，以便留给新进校园的学弟学妹使用。夕阳西下，自然之绿色葱郁，大家在池塘边欢笑劳作，这是一幅极美的景。这样一个活动很具有传承的意义，这是校园文化的传承，是人与人真正的交流与纪念，这种活动不是筹办组织出来的，是从文化与历史的背景中，更是从人心中长出来的。

父亲与孩子正在嬉耍，父亲突然有事要外出。为了哄孩子，就给了孩子一张世界地图的拼图，说："孩子，你拼完，爸爸就

回来了。"可父亲还没出门,孩子居然就把拼图拼完了,父亲很惊奇,就问孩子:"这么复杂的拼图,何以这么迅速?"孩童很是聪明,他说:"人对了,世界就对了。"原来在地图背后有一个鲜明的人像,按着人来拼,世界地图很容易就拼完了。是呀,"人对了,世界就对了"。所有的教育问题都是人的问题,好的教育一定始终关注人,关注个体。

教师李镇西倡导与学生们学、玩在一起,他经常带着学生到外面去春游玩耍。有一阵子,教委、学校明令老师不能带学生外出春游,以防出现安全问题。李镇西老师说,是全班学生非要带自己去春游,没办法呀!此举可谓童心荡漾,有着自己的教育原则。

星星在自由的天空中会发光,落到了现实的地面就是冰冷的陨石。我认为这是非常有童心的表达,其实这句话可以看作一个关于教育自由的问题。星星是自己发光吗,天空真的有自由吗,星星落到地面是不是宿命,陨石有什么不好?问题丛生,教育的好多问题都是伪问题。

最开始,在古希腊语中"学校"的意思是"闲暇";在拉丁语中"课堂"的意思是"阅读与说出来";在犹太语中"学习"的意思是"反复地学习"。用童心关照教育,童心所起到的一个很重要的作用就是追本溯源,回到最开始的念想。

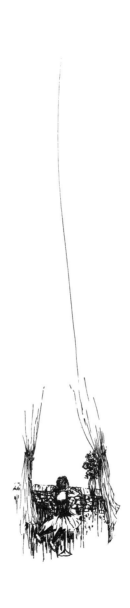

不少校园组织活动，丰富多彩，让人迷惑。印象最深的一次活动仪式是让孩童为昆明的砍人事件默哀一分钟，可接下来的情形发生逆转，竟按着往常的活动流程给孩童颁奖。一片吵闹喧哗后，孩童的意识转换出了问题，活动的庄严性顿时被瓦解。我心中对于此事有多番焦虑：一是活动于孩童而言只是形式，没有功效；二是学校组织活动只是完成任务，没有真正走进孩童的内心，甚至忽略了孩童作为人的存在感及生命感。这让我不由想起"要用童心来看世界，让童心来管理学校"的理念。明代的祝允明有诗道："童心多惊栗。"意指童心的柔弱与敏感。反之，谁有童心，谁就会对这个世界多一种不同的视野与境界。感悟童心，才能酝酿适合童心出现的氛围。清代的龚自珍也有诗道："黄金华发两飘萧，六九童心尚未消。叱起海红帘底月，四厢花影怒于潮。"其中，"六九"为阴阳卦象，是指造化循环的劫数。诗人以童心发问，从自己的身世经历切入，其梦想幻化出了一种童心般的自由境地，瑰丽而富有诗意。童心应该是诗意的，不应该受呆板的活动流程限制，活动的创意与细腻都来源于对童心的体察。

雨果曾说："在人世间所能听到的最崇高的赞美歌，就是从孩子的嘴里发出来的人类灵魂的喃喃的话语。"我多么希望，孩童用自己灵魂的声音去表达、去交流，可童心的灵魂在哪里？

德国作家舒比格有一书，名为《当世界年纪还小的时候》，

我非常喜欢这个书名。

马斯洛说:"几乎任何一个孩童都能在没有事先计划的情况下即兴创作一支歌、一首诗、一个舞蹈、一幅画或一个剧本、一个游戏。"这里还是在说一颗童心的妙用,因为童心不受约束,所以借着教育的人文领地,生发一种独特的教育情节。想必这些诗歌、舞蹈、绘画、剧本、游戏什么的,不是按着世俗成人的标准定义的,而是按着这些门类最初的原动力解构的。有了童心,就自然会哼歌诵诗;有了童心,就自然会跳舞、绘画及游戏。这些玩意本身就不复杂,成人世界的乏味皆因为失了童心,把本心掩盖了,也就失了诗歌的雅致,舞蹈、绘画的灵性,剧本、游戏的畅快。

童心不是科学器官的名称,而是人文意义上的体验与感受,只要有心,心就是丰富的、复杂的、精妙的。这与童心的单纯没有冲突,是主客观叠加所带来的某种奇妙的感受,或许童心经历了繁杂与柔腻才能更显单纯与真诚。

我想起了英国诗人华兹华斯的一首诗,名为《当我仰望着天上的彩虹》。诗中最后一句是:"儿童乃成人之父;但愿维系我一生的是天生的真诚。"或许童心的责任就是负责真诚到底,天性永远不改。

知识、技能、视野不断地突破，其天性永远不改的将被视为天才。俄国诗人沃洛申说过："孩童是未被承认的天才。"说到天才，我不由想起北宋王安石所写的《伤仲永》一文："金溪民方仲永，世隶耕。仲永生五年，未尝识书具，忽啼求之，父异焉，借旁近与之，即书诗四句……父利其然也，日扳仲永环谒于邑人，不使学……泯然众人矣。"仲永理当为天才，我也相信仲永在跟着父亲与宾客打交道时，人际交往、对答谈吐颇有长进，只是他迷失了本性，迷失了热忱于诗文的童心。为了保护本性，呵护童心，学习是一种途径。好的学习方法是指心理层面上的体验与感受，孩童通过自己的亲历，借助于别人的表述和自己的想象来表达生存理念及人生意蕴。如果孩童对童心有了初步的感念，就应鼓励孩童运用想象、移情、通感等方式进行阅读与学习。童心是不受已有的经验和时空的限制的，可以令孩童达到由显现在场者到隐蔽不在场者、由可言现实者到不可言精神者的超越，孩童天才的机制也在其中催生转化。教育者一定要给孩童提供想象的空间，给予充足的时间，让孩童不要过早地陷入仲永的"邑人奇之，稍稍宾客其父，或以钱币乞之"的现实境地，要让孩童多体会言外之意，以及象外之象的精神况味。

唐宋皆有诗传："童心便有爱书癖""学书成癖故童心"。一个"癖"字充分说明了童心与读书的紧密关系，有历史渊源，

也有文化考究。可童心与读书到底是怎样的关系，却很少有人论及。孩童读书当然无可厚非，不只是孩童，人人皆应读书，但童心与读书之间的关系不一样，因为童心并非为孩童特有，成人也可有童心，这也是我每每看见孩童嬉戏开心之情状比孩童在那摇头晃脑地读书更感动的原因。童心与读书并没有直接的关联。在此种莫名的关系中，童心与读书的意识范围要宽广得多。读书可以让人增长心智，也可以让人迷失本心，读书只是途径，而获得童心才是目的，不能为了读书而读书，读书只是为了觅得初心，读书要使人越发自然、真诚方为大道。读书到底是完善促进了童心的发展，还是限制阻碍了童心的单纯，不得而知。但我可以肯定：童心与读书都是一种状态，这种状态或指精神，或指现实，总之不是奔着现世功利的目的。读书不是为了增长知识、陶冶情操、提高素养，而是为了找到心灵的归属，是一种静谧的生活状态；童心不是故意装纯，故意嬉笑怒骂、放荡不羁，而是使每个人都能静观自己、善待自己，童心是一种单纯的生活状态。读书可以成全童心的单纯，童心可以滋养读书的静谧。

皮克斯工作室说：如果不营造出一种给冒险行为开绿灯的环境，如果不让稀奇古怪的点子畅通无阻地诞生的话，你生产的产品就很可能要在市场上背负'山寨'的恶名了。天马行空的无厘头想法往往会为你带来意想不到的结果，让你不禁惊呼："找八百年也不会

有这么好的想法。"是呀，童心依旧，创意与勇气共存。

梦想一直很吸引人，世间的很多团队都是为完成自我的梦想而打造的，但高明的团队是为他们的顾客圆梦的。在皮克斯的企业文化中，有的只是一个自由开放的游乐园，在这片乐园中，领导力的作用是一针催化剂，鼓励人们大胆追逐自己的奇思妙想。这般妙想营造了一个充满梦幻的游乐园，顾客备感惊奇。要帮顾客圆梦，就要时时想起创意这回事，只有不断地激发创意，才能满足顾客的要求。他们有这样的信念：召集好你的创意团队，拆掉那座老掉牙的沙雕城堡，建造一座新的城堡，让顾客每天都能在那里体会到梦想成真的快乐。为了圆梦，有创意的团队从来不怕失败。听听他们的口气：在通往成功的路途中，失败在所难免，懂得如何处理这些失败的觉知力是创造力的必要条件之一。不管为谁圆梦，有圆梦理想的人一定是具有童心之人。创意源于童心，源于惊奇地发现这个世界，是对新颖奇幻的梦想的追寻，不必拘泥于任何模式，让童心自在，创意不断。

法国作家罗曼·罗兰借小说人物说出了这一段掷地有声的话：大半的人在二十岁或三十岁时就死了。一过这个年龄，他们只变成了自己的影子，以后的生命不过是用来模仿自己，把以前真正有人味儿之时所说的、所做的、所想的、所喜欢的，一天天地重复，而且重复的方式越来越机械，越来越拖腔走板。我在想孩童与成人

之间、童心与机心之间的距离到底有多远，教育真的不是要让人适应现实，而是要摆脱现实的奴役。

一个孩子在潮水退后的海边，把被海水冲上岸的鱼一条条地捡起并放回海里，重复而不厌其烦。有人嘲笑他："鱼这么多，孩子，你怎么捡得完！"孩子应答道："我捡起这条鱼，对这一条鱼而言就是全部。"是啊，要改变教育，不是轰轰烈烈，不是说大话，不是空有梦想，而是要从身边小事做起。你对一个孩童用心，这就是教育的全部。这个故事虽然不够真实，却把希望寄托在了一个孩童身上，如皇帝的新装，说破谎言的永远是孩童，是一颗实实在在的童心。

我喜欢用这首诗来向真正致力于教育的人们致敬：总得有人去擦亮星星／它们看起来灰蒙蒙／总得有人去擦亮星星／因为那些八哥、海鸥和老鹰／都抱怨星星又旧又生锈／想要个新的／我们没有／所以还是带上水桶和抹布／总得有人去擦亮星星。总得有人去擦亮星星，明知不可为而为之，愚公移山的精神，这才是教育改革最可贵的地方。

童心酝酿童话，好的童话一定是寓言式的，给人启迪。有几只蛤蟆在爬高，突然一只蛤蟆累了，就停了下来，叫喊着："上面没有什么，快下去吧。"除了一只蛤蟆继续往上爬，其他的都退了回来。这一只努力爬的蛤蟆终于达到了新高度，见到了新风景。

可这只蛤蟆耳聋,那它是一意孤行,还是坚持到底呢?

食指的诗句——用孩子的笔体,写下相信未来。为什么是孩子的笔体?我都能想象孩子笔体的歪歪扭扭,虽然稚嫩却很执着,孩子的笔体才是最走心的,同时孩子所写下的一定是关于未来的想象。相信孩子就是相信未来。不管经历了怎样的灾难困苦,只要孩子在,未来就有希望。

教育的本质意味着一个灵魂唤醒另一个灵魂。这话说得好,似乎灵魂有香气,能被人嗅到;似乎灵魂有质地,能让人感受到。教育着实是灵魂深处的交流与对话,有一种隐秘的、不为人知的东西在里面。"唤醒"一词真好,意味着教育的对象有被唤醒的潜质。

有人说教育是水的载歌载舞,有人说教育是点燃的一把火,不管怎样比喻,教育都是带动、激发、感染。我想,水与火作为大自然中最迷人的元素,水的灵动、火的鲜亮一定是教育的质地。

要尊重儿童,不要急于对他们做出或好或坏的评判。童心,从来就不是用来评判的,而是用来感受的。

叽叽喳喳的声音当然零碎,当然繁闹,可带过孩童的人都知道,声音再零碎,再繁闹,都不可以甩手不管,其中就有对孩童

的耐心，对生命的呵护。想到一个国外的短片：父子俩坐在一起，年迈的父亲不停地在问那是什么，刚开始儿子还在耐心地回答，可父亲老是在重复同样的问题，嘴里叽叽喳喳的，儿子终于爆发了，很生气地质问父亲。父亲什么都没说，只是进了里屋，拿出了一个日记本，本子上写的是："今天，儿子问我什么是鸟，问了我二十二遍。我每次都不厌其烦、兴趣盎然地跟他解释。"这个故事，虽然年迈的父亲与幼小的儿子不能等同，但还是能折射些许教育问题。有一句话说得好，谁爱儿童叽叽喳喳声，谁就愿意从事教育工作，而谁爱儿童的叽叽喳喳声已经爱得入迷，谁就能获得自己的职业幸福。真希望孩童叽叽喳喳的声音能一直单纯下去，童趣下去。

席勒说："儿童游戏中常寓有深刻的思想。"我想，思想之所以深刻，就是源于儿童游戏的纯粹。

洛克谈道："礼貌是儿童需要特别小心养成的第一大习惯。"何为礼貌？礼貌就是把自己与别人都当人看。

鲁迅说："小的时候，不把他当人，大了以后，也做不了人。"陶行知说："我们必须变成小孩子，才配做小孩子的先生。"大家特别注意人的小时候，人最开始的意识。大人的问题都可从其童年中找到答案。我们要始终关注人，关注人的童年。

七

管理

清代大家龚自珍的诗句"但开风气不为师",其实是一句关于教育管理的名言。开风气是管理模式的变动,是新氛围的创设。但最重要的是不为师,其中"师"是好为人师、独尊独裁的意思,是不让人说话、不让人提出反对意见的状态。

好的学校管理一定是把教育教学工作的事务性转化为学习性。

权力意识简单点说就是这件事必须照我这么办,没有商量的余地。权力很容易让人迷恋,让人丧失人性。我本身向往权力集中在一个有人文倾向的天才身上,那样,所有的管理都会是高效的。但

还是不能忘记，人文领域的事情是开放出来的，是商量出来的。教育更是人文的一个非常重要的部分，教育方面的事一定不是一个人说了算，教育要警惕专家与权威。教育管理之所以会成为话题，那是因为大部分的管理者很容易为了管理而管理，并不是很清楚管理的真正目的——管理就是为了不管理！真正的教育不就是要没有所谓的教育吗，不就是要让孩童学会自我教育吗？当下，太多人在谈学生的内驱力、学生的自主学习、学生的独立批判精神，却很难说清楚该怎么培养这些意识。其实此命题不关乎个人，关乎的是一个状态、一种氛围。我们的教育还不是一个性情的教育、生命的教育，而是各方面关系平衡的教育；不是不好，而是人处在关系中，精力分散了，就不能集中时间与精力做教育该做的事情。

教师培训，重要的是让教师从中真正学习到什么，而不是理解培训内容是多么重要、多么有益处！

教育与管理如果老想着控制，那实在是一件非常糟糕的事情。

真正的管理者得有丰富的个性化生活，不能把自己局限在奉献的职场中，一是对自己不利，二是丰富的个性化生活能引导并完善职场的生活。

人天生就有说不的权利，如果教育管理让人失了这种权利，那真是人文领域中的大不幸。

"上有好者，下必有甚焉者"是"楚王好细腰，宫中多饿死"的管理模式。换位思考，或许上有德，下就会有德的风尚是可取的，但谁也不能保证领导没有性情和喜好，以及下面的人不溜须拍马讨好上级。所谓的"上有好者，下必有甚焉者"，其实是一种互动模式。楚王好细腰，不代表宫中人人都要去迎合。好的管理一定在互动交流中形成。

管理的漏洞其实是人性的漏洞，要修正。

管理要像生命的皮肤一样，既要防护，也要透气。

我总是以为管理的一把手要是理科出身，二把手要是文科出身，这样才般配。理科象征着什么事情都需要理性考量后再去做，严谨简约；文科象征着干什么事情都充满着想象与动力，有时做事情会不顾一切，彰显性情。管理上，理科需要文科的热情，文科需要理科的清醒。在管理这一点上，我站在了理科这一边，因为管理不像画一幅画，或唱一首歌，可以独自单干，好与不好可以自行了断，而要涉及多人集体的事情，就十分需要理科的谨慎与求证了。

当下的教育管理很容易讲时间付出，讲奉献，但很少讲富有智慧地处理工作。

汽车之所以能快速行驶，是由于有好的刹车等机器设备的运转；饭店之所以能提供几百种佳肴，是由于有一个藏在后厨的厨师团队；华丽的戏剧演出，是由于有幕后人员的通力合作。同理，一所学校要合理运转，要专心于教育，总是要依靠校内的后勤团队、教辅人员。

管理着实要讲执行力，可在人文教育的领域中要重深思而轻行动。如果在所有的教育事件中没有深思做保护，必然很难形成新的教育模式，或新的管理模式。

不要再纠结于一个"小"字，小巧精干没有什么不好。即使小学是对应着大学的，可真正的大学不会骄傲于自己的大，真正的小学也不会卑微于自己的小。

教育管理者的首要身份是教育者，而不是管理者。万事万物皆有灵性，皆可教化，需要时间与耐心。管理同其理，教育管理中任何的强制意识都不能有效而持续地完成教育管理。

素质教育进行多年，可以说增加了些体育、音乐、美术的名

目效果，比赛颁奖，琳琅满目，可社会上一点也不缺唱歌的、画画的，缺的是有规矩的人。我们的素质到底提高了多少，不知道，也无从评估。是不是素质教育也应有一个核心的素质？我以为这个核心的素质是自律以及始终愿意学习。

什么是管理呢？管理就是把工作变得有趣。

有很多管理者担忧自己团队的执行力不够，其实从某种程度上来说，恰恰是团队执行力不够才让管理者去思考，让整个团队不至于走得太快。管理当然要有设计性与规范性，试观中国文化之所以还没有完全断裂，那是因为在面上有儒家文化的设计及有为主义，而底下有自然无为的道家与严苛理性的法家做意识支撑，才得以保存中国文化的脉络。所以，一个好的团队管理中下面的人越有个性越好，越有性情越好，这才有被管理的必要性。

职场里的人要有一种社会责任、生活乐趣，当人在职场只说工作的时候，那一定是有问题的。从管理层而言，要"重人轻物"，要尊重人权，要重视培养人的核心素养，而不是其忍受力与抗压力。

好的管理一定是放风筝，且让那牵着风筝的线又细又长。成功的教育是使人尽早地摆脱教育，优质的管理是使人尽早地脱离管理。

似乎我们的管理者一上任就要什么都懂一般，很自然地在一个怪圈里装懂，或必须装懂，很自然地就让权势压倒了专业。

反思在人文领域中似乎是个好词，但我们常常把反省当作了反思。反思是用思想反问思想，考虑事件、冲突、问题的本源，在形而上的层面上远远高于反省一词。

古人说："贤者在位，能者在职。"意思很清楚，就是古往今来，得职位者必须贤能兼备，可贤能兼备者可遇而不可求，所以才有分工协作。当下的班主任就是一个职位，一个需要分工协作的职位。如果不分工明确，不把班主任分成生活导师与语文老师，班主任的辛苦着实无法避免，学生的生活习惯与母语学习也不会有什么进展。

教室座位的排列方式可以引起一系列的教育情境，如，高矮个头的协调，照顾学生的近视，大个女生与小个男生坐在一起等。座位作为一种空间效应，弥散着教育管理的气息。

现实中的文化状态很容易成为一种自身消费的文化样式。如果文化的存在只是为了消费，那么其文化的力量也会不复存在。当下的部分教育环境喜欢在文化上做文章，谋噱头，凡事都得和文化品位、文化战略、文化底蕴相关联，使得文化的意义被消解，

索然无味。

男教师或许是基础教育的稀有资源，但其身上存有太多不确定的因素，真正稳定教育大后方的还是女教师。年轻人或许应该站在教育金字塔的塔尖上，但不要忘了塔座是中老年人。一个文化的场地就看它如何尊重女人与老人。

不能把简单的事情越做越复杂称为精益求精，不能把孩童当成人管作为高标准、严要求。在教育管理中须警惕：把简单的事情做复杂，把复杂的事情做简单；把孩童当成人管，把成人当孩童教。

举行会议或许是管理学中必不可少的策略，可举行会议只有两件事：一是凝聚人心，二是解决问题。"凝聚人心"看发言者与听众的话语比重，"解决问题"看效果与时间的把握，仅此而已。

古往今来，好的管理一定是人心的管理。只是到了后来，我们窄化了人心，用人际关系代替了人的真心。

我们太习惯于听一个人在台上发表权威式的讲话了，这种集体的无意识、甘愿听人摆布的源头，我以为可以追查到儿时所谓的广播体操。一声令下，千人听命；一个动作，众人模仿。

学校如何把老师的时间与精力合理地安排到刀刃上，是个值得研究的问题。

管理团队之人越少越好，越精越好。有时开会的重要性与人数的多少成反比。

谁被谁领导并不重要，这世间万物又有谁片刻不被领导着？问题是，什么事才值得建立起领导与被领导的关系。领导与被领导的关系会转化，有时很现实，有时很精神，都需要教育来承载。

在管理的格局中，表扬如同批评，都需要谨慎。

管理得让人舒服却又有成长及发展，是管理的高水准。有人说现在努力，过日子一天比一天难，可一年会比一年容易，听上去好像挺励志，似乎年不是由日子组成的一般。当下的人都活得比较现实，往好的说，就是活在当下。微信上总有很多关于管理的文字：一方是世界很大，我要去看看的任性；一方是工作才能决定你人格气质的格调。在我看来，这些文字都是在讨好某一部分人，换而言之，就是行文之人都带有非常明确的角色感。管理层当然要为自己说话，希望员工一天都不休息，而被管理者当然会抱怨自己累死累活，还没有多少收入或成就。

当下，有的管理很容易陷入一种言辞的诡辩，并没有太多的思想含量。比方说，一个人抱着一个十多斤的石头会觉得很重，觉得是负担；但抱着自己的十多斤的婴儿就不重了，就心甘情愿了，以此来说明对待单位的工作要有感情，不要把工作当成负担。可前提是单位管理如何让十多斤的石头转变成十多斤的婴儿，而且这个婴儿还要是自己的？其意或许是让合适的人干合适的事，可谁又来确定什么事是合适的，什么人又是合适的呢？还有，说是鸡蛋从外部打碎就只能做菜了，而从内部碎壳就是一个新生命，言之凿凿，煞有介事，以此来说明工作靠自觉，可是我真的不知道一盘西红柿炒鸡蛋怎么就比一只小鸡差了。

在校园中为了管理而教育的例子太多了，在此我仅举一例，就是排队。排队不是学生本来的任务，更不是生命本能的需求，其实排队本身没有错误，如果是为了教育而管理，那就是需要排队的时候才要排队。比方说，学生接水间过于窄小，排队是为了保证问题合理地解决。可现在的校园生活动不动就要排队，排队是为了整齐，排队是为了所谓的班风建设，排队是为了能听从老师的指令。我们有太多的时间都浪费在了排队上，很明显是为了管理而排队，从而引出了所谓的"快、静、齐"的要求，引出了谁不会看前面人的后脑勺，谁在队伍里稍微动一下，就被严厉批评的事件。排队还引出了我们最致命的一个教育命题，那就是集体

与个人的关系。细心的人一定会发现，我们文化教育的传统就是关系，就是集体。这个没有错，但是讲人与人的关系，讲集体的荣誉感，如果忽视了个人存在的意义，教育就会变得毫无动力，宛若空中楼阁。我们的教育历来重视集体主义、团队精神，举办很多人多势众的集体活动，可效果就是，只要人一有机会脱离集体，个人就变得很随便散漫，根本不会在乎公共空间或集体荣誉。从小我们的教育就是集体的、大家的，个人的、个性的得不到充分的释放与尊重，教育当然会出问题。我们的教育很少从一个学生、一个班级出发，很少从关注个人体会、心灵成长去开展私密的个体的活动。

我深信春秋时期管子所说的"仓廪实而知礼节，衣食足而知廉耻"。意思是，人的基本生命欲望解决了，才能谈文化教育的问题。可我也在掂量，如同王朝刚建立的时候，休养生息，很重视知识分子，注重礼仪摆谱，但中央稳定、国家富足以后，当权者也就容易嘚瑟了，也就开始控制言论、管制思想，也就失了文化及教育的感觉。

为了提高工作效率，管理要以结果为导向。可教育管理如果以结果为导向，就容易违背教育的规律，如学习兴趣被剥夺，如学校教育的独立性丧失，如我们很容易看重国家级、市级一等奖的奖励，从而忽略很多教育上本应该注意留心的事情。

如果一个教育的场地以言语简洁而出名,我们应该报以十万分的尊重。

我们要积极寻求小学基础教育线上教学的特点与局限:一是小学生无法实现自主学习,二是家庭教育起到关键作用,三是寻求适合小学生健康学习的平台。线上整体指向,可以常见面,少要求,融生活。名校靠宣传,强校靠自省,后勤能力、后备资源变得非常重要。

小学可以不出名,或者说基础教育其实不需要出名,名气于教育而言无关紧要。在现世的名利面前,教育所谓的"千秋名万世利"的说法很难被考虑,我们很容易陷入办学校的名气里,而忽略了办教育的初心与坚守。

考试机制其实就是评价机制,不管机制多么完善,只要有考试,只要有评价,那就会有不及格,就会有人排在前头,因为机制使然。考试是为了选拔精英,评价是为了评出榜样,我们需要精英与榜样,但也应该想想机制成立的意义与功过。

有些管理者太习惯于一呼百应的感觉了,很自然就自我膨胀了,如再加上团队氛围不好,那就很容易出问题。

文化与文化场地是悠闲出来的。悠闲不是懒惰，悠是悠思情趣，闲是旁观审思。或许教育真的得懂得浪费时间，要解决教育及管理的问题不能只关注教育本身。

我们的管理要培养真正势均力敌的分权关系、讨论关系，甚至是利益分割的关系。管理永远从属一方，只让各方来服从，永远不是真管理，管理也不会有什么新的进展。

八

关系

 我们的老祖宗从来就没有否认过教育的重要性,只是我们走偏了,过分地依赖学校的教育与社会的教育,殊不知,家庭教育才是首位的。我这里所说的家庭教育包括两个方面:一是父母及整个家族予以人的文化熏陶和人格伦理教育,二是师傅带几个徒弟的启蒙式教育或作坊式教育。过去学生到家族私塾里上学,私塾前面加个"私"字,也是一种教育模式。它不是现在这种公共享有的受教育的模式,公共享有的受教育的模式虽然普及了知识,但是老师与学生的距离很远,对学生容易丧失人格伦理的熏陶。

 我突然发现一个问题,师生刚一见面,老师就会对学生有太

多的要求，而学生对老师的要求却是很少的，也是很被动的。从这点来说，师生关系从一开始就很不平等。

语、数、英主科可以靠作业推动师生关系，艺术学科呢？靠作品！可作业很难变成作品，而作品很容易沦为作业。

作业有时是师生间最深的羁绊。

我问学生在他们眼中什么是爱情，有人却问我为何要问这种问题。我不理解这种问题有什么问题。爱情是美好的，爱情是人类历史上很重要的感情，孩童是爱情的结晶，我只是问问孩童眼中的爱情是什么，仅此而已。如果我们把不是问题的问题当作了问题，那么就形成了新的教育问题。

有句话说得好：沟通得很好，并非取决于我们对事情述说得很好，而是取决于彼此被了解得有多好。从某种角度而言，教育就是沟通，就是彼此了解。

教育发生在学生与学生之间最真实、最可靠。

"真、善、美"在古文字中的意象可以化为"真人、善人、美人"。我觉得一切美好的词汇都离不开人，尤其是教育。真有

伪，善有恶，美有丑，相互参照，也相互排斥。我想教育也应该面对这些对应关系。

一所学校一定要时不时地提供师生一起玩的机会。

与一个始终挂着音乐播放器的女生走着，机器里响着"双节棍""蜀绣"……"你一定觉得音乐课都上流行乐才好。""是呀，课上的音乐太儿童了。"儿童在抵触儿童。

"快，你们快点，得去目的地，你别拍照了。"我跟在学生后面说了两句：不要着急，不要因为目的而忘了欣赏沿途的景色。这时有学生说："聂老师，您别说了，每次活动都要写作文，我都用这句，好用！"他们笑了，我竟无言以对！

迎面走来的他们，都冲着我喊着聂子、聂聂。他们不上课时都很可爱，可惜他们忘了今天也是上课，他们还要完成课程手册，连家长们也惊呼：春游也是课呀！

我一高兴，也跟着他们跑了起来，突然被两个女生拽住了："老师，她不能跑，她来月经了。"我惊讶于女生对男老师的直率，尽管女生尽量拉低了声音。我们的教育还有所欠缺，一个国度的文明程度也要看国人如何尊重及理解女人、女生。

老师不太可能成为学生的朋友，因为老师进入不了那般纯粹的世界，但教育期待忘年交，大部分的教育意义是在生命的回忆中去体察确认的。

师生关系应该发酵出一种叫作童真的东西。成人与童真之间的距离有多远呢？

班主任其实是一个倾向于管理方面的词。主任很容易让人联想到穿梭在某个车间中监督工人干活的主任，有点权力，有点霸道，工人们都不太喜欢他。当我们都在思索语文是否要改变名称，变为母语的时候，恰恰说明了教育还是陷在某种学科本位思维中。其实，班主任应该换为生活导师，一个孩童最应该懂得的是怎么生活，怎样通过课程养成良好的生活习惯以及学习习惯。

或许老师懂得人生道理，但孩童懂得人生。

牧师是西方最早意义的老师，是神职工作，老师本来就应该有种天赋。而夫子是东方最早的老师，是人伦情理的体现。老师从人伦关系中走出来，去平衡调和各种情理关系，本身就有很世俗的一面。

有人说教育是慢的，有人说是快的，其实教育就是快与慢之

间的比较与均衡。有人说教师第一，有人说学生第一，其实只有师生关系才是第一。

教育新闻总是"兴风作浪"，总是拿中美教育、中欧教育比较，从而引申出了一种关系的混乱。其实我们并没有真正考虑过，什么才是适合我们自己的教育。我觉得，教育不是一味复古，更不是全盘西化。你会发现，当下教育最大的优点就是很有兼容性，最大的缺点就是没有个性。

作为小学一线的教育工作者，总会在课堂上遇到学生的纪律问题。过去上课是学生站着，老师坐着，现在完全颠倒了过来，要把时代拨回那种"尊师重道"的时代已经很难了。还是古代先贤提得好，称学生为弟子，"弟"乃兄弟朋友之意，"子"乃亲子的昵称，说明教师与学生的关系将会是朋友亲人的关系，将要用很深的感情去维系，用情感解脱师生关系。

个人的发展可以没有团队，但团队的发展离不开个人，过分地强调团队，会使教育中的文化因子萎缩，失去活力。我们一直在讲团体，最后仍可能是一盘散沙，因为个体没有得到尊重。

教师是学生设计自己的一面镜子，而不是一个模子。

美术与语文的关系天生亲近：美术需要语文的文字感来诠释和确认；语文需要美术的图画感来帮扶和理解。一般而言，美术的爱好者一定亲近文字，语文的学习者一定有着对美术的欣赏能力。

在我们的教育意识中，平凡总是对应着伟大，那么以这种逻辑推理下去，平凡与伟大不会是反义，它们更接近于一种递进关系：你先得平凡，而后才能伟大。小学老师相信教育真的会在平凡琐碎的工作中成就一种人性的伟大。

教育与读书到底是怎样的关系呢？似乎从古至今读书人离教育就很近，希冀教育能把思想传承，人心净化。我觉得读书与教育的本源意义是一样的，因教育而读书，因读书而生发教育，其目的皆是让人更自由地发展。撇开读书之用的丰富学识、答疑解惑、拓展阅历、怡情养性等价值标签，其实读书就是一种和谐的生活方式以及清逸的生活态度。教育与读书天然地贴近，素朴宁静，舒服妥帖。

兴趣提得过多，就会陷入人性及教育的悖反。开学之初，已经有好几个学生说对这个课不感兴趣了，我一时找不到很好的应答，或许兴趣也成了我的某种思维惯性。可是教育，特别是基础教育，真的会有一种强制性，这种强制性有时是违背人性的，是与人的兴趣相冲突的。在教育的领域，要区别人性的善与恶、兴

趣的优与劣。以人为本，要想清楚是以什么人为本。

我一直在考量着小学与大学的关系，两者之间有种让人很纠结的东西：小学是孩童最需要休息与放松的时候，居然学得过多，时间安排得太紧，每天循规蹈矩地生活着；而马上就要步入职场、衔接社会、承担责任的大学生却空前地自在，无论就时间还是空间而言，他们都享有很多特权。情况如果置换一下，教育将会是怎样的一种状态呢？基础教育与高等教育可以做个对比，其实都处在一种无法割裂的状态。有时小学生可以侧重统一性，因为教育是有时效性的，应该帮助孩童去体会集体的约束力；而大学生要侧重个体性，因为他们意识里的私密性越来越强，自我在觉醒。反观，小学生也是需要个体性的，每一个孩童的需求都是那么具体，那么细腻，那么强烈；而大学生马上就要与社会衔接，马上就要步入职场，应该有种别样的限制与要求，从而达到身心平衡。

教师称谓的确定首先源于关系的确定，没有学生的存在，亦当无教师之说法。我认为孔子的"三人行必有我师"这句话也可以理解为"三人行也必有学生"，此话虽没有圣人的谦卑之感，却颇值得回味。

有时孩童很是包容，包容了老师所有的任性与脾气。

服装师对日常生活的服装很是挑剔,画家对日常生活的丑陋特别敏感,戏剧家对日常生活总是夸张提炼,那么,教育家呢?一方面他要习惯日常生活;一方面他要化解日常生活的烦闷,精炼出一种对生活哲学的思辨与对人性的了解。

琢磨老师与教师的区别:老师似乎在人文意识上比教师更加宽广,口头上唤着老师亲切,书面上写着老师温暖,老师抛开了教师的专业理性,重视教育的感性与弹性。

教育有时不需要太多的理性,教师容易被教育学、心理学、教师责任、压力分割成一个支离破碎的、只为教学目标而工作的机器,再也不是一个完整的人。教师应该尽可能地保留自身人的味道,而不是"教育"或者"说教"的味道。教育从某种程度上来说就是人与人的平等交流,在交流中得出一种习惯、一种情感价值,绝非是教学目标与考试结果。老师自身的面部表情、说话味道(包括方言)、举手投足、处理事情的方式都会给学生留下不同的印象,就像在学生心里种下一颗种子,等待它发芽。所以,教育不需要拔苗助长,而是需要一颗期待包容的心。

音乐与数学最接近哲学,都需要自己的符号语言构筑新的世界,皆是超越现实世界的重要法门,教育要重视音乐与数学的这种哲学关系,让受教育的人能感受到这种形而上的意趣与逻辑。

望教育以人为本，这个人是指师生，是指向师生相处的人性氛围。

我们的教育首先是关系学。

好的教育从来不唯儿童中心论，不是打着孩童的幌子掩盖成人教育上的失败，不是借着孩童的名义来满足成人的欲望。

学生是一种身份，不属于一种好的教育状态，特别是在基础教育中，很多时候，教育只是为了告知学生、告诫学生。教育的出发点从来就不是要去改造一个人，而是以教师作为一个载体，互相交流经验，分享美好，试着能不能帮孩童找到那个自己想成为的人。教育之所以复杂，是因为牵扯到复杂的人性及生命。有时给人提供了很好的教育环境及机会，人却并不能成人成才。基础教育里的老师有时把课讲得太明白了，把学科素养弄得太过于简单，把所有的课程环节都算计得分秒不差，有它好的指向，却并不指向孩童所需要的核心素养。小学课堂在操作方面着实有一个人文性的矛盾：你说得太浅了，就忽略了学科本质；你说得太深了，就忽略了孩童的认知规律。可以说，当下的基础教育还没有完全触及人文领域深层次的问题。

老师快乐，学生才能快乐；老师轻松，学生才能轻松，当然

这个轻松也是一种心思的设计。老师的生活应该有更加丰富的体验。老师是个综合的人，其课堂自然就是一个整合的课堂，好的整合课不就是为学生提供丰富的情境，让学生有更多的可能性吗？这种可能性来源于教师的可能性。

整合不是要抹杀学科性，而是要指导教师跳出学科本位，在学科逻辑性的基础上，完成基础教育核心素养的要求，即不是培养学生成为学科代言人，而是通过学科渗透，让学生认知世界、感受生活，通过学科面貌的完整展示来培养一个完整的人。完整的人不是懂得多，不是全面发展，而是在智商与情商达到平衡的基础上能体悟生活，对世界及生命有持续的兴趣。完整不是指知识层面，而是指精神层面。教师给学生传递整合意识，不是为了整合学科而整合，而是有意识地引导学生站在学科的基础上，用宽广的视野与整合的思路去解决实际难题。所以只有在真实地解决问题时，启动整合意识才有作用。

我一直在怀疑有没有"学生最喜欢的老师"这一回事，如果有，这位老师的真实状态该是怎样的呢？我觉得教育要尊重人性基本的感觉，只要是人，就不可能被所有人都喜欢，更何况是老师。老师存在的意义不是让学生喜欢的，学生对很多事情的理解是不可能跟老师在同一层次上的，有时老师被学生不喜欢的点，会在学生以后的生活中显现出价值来。

"中人以上，可以语上也；中人以下，不可以语上也。"这是在表明一种师生关系，过去以为"得天下英才而教育之"着实有点自私，但真的身在师生关系中，身在教育的限制中时，就会发现，学生优秀真的会给人带来一种快乐。

经常有小学老师穿着一套正装，汗流浃背。小学老师之所以辛苦，那是因为既要在教育情怀上有一种体面与尊严，又要在教育的岗位上拼搏努力，忙碌在基础教育第一线，这里有一种很难调和的关系。

小组的合作是集体主义的发挥，关键是问题值不值得合作，然后才有讨论、分析、评价之碎事。小组合作是学生之间的事，教师的介入要慎重，要拿捏好分寸。

小组合作的探究先从教师开始，去掉集体的虚华，理应真刀真枪地实干。教师没有好的合作理念与经历，学生怎能体会小组合作学习的乐趣？

小组合作学习是人文意识的进展，是教育方法的体现，科研表格并不是最佳的评判方法，理性与感性应该并行，关键在于学生参与小组合作学习的态度与课程效果。当然，这种大一统的方式整合总会有一些遗憾，例如，有些学生天生孤僻，自有心思；

有些学生才情异常,小组合作于他而言实为废招;有些学生太过招摇,融于集体时反应异常,诸如此类。所以在实施小组合作学习上,不要忘了终极目标是差异性学习,通过合作学习这把钥匙开启并进入大门里的自由学习。

自己解决问题是小组合作的精髓,小组合作并不是要抹杀教师的价值,而是督促教师更富有智慧地教育。

小组是概念,合作是精神,学习是目标。小组之所以是概念,因为它明确,可两人一组、三人一组之类推,其实有时一人也是一组,究其概念,当推竞争的意识。合作为精神,是让小社会分成班级,班级分成小组,除便于竞争、便于管理之外,让学生体会学习之外的交际及角色定位,且关键的是分工合作,完成任务,最终达到学习目标。有时候合作学习是为了将来的独立学习。

小组合作学习体现了个人与集体、个性与共性的关系,也许小组合作学习的展开,会让我们更好地了解学生。

包班其实是个教育的老话题,优点是可以统筹时间,合理安排,进行主题教学;缺点是分科比较业余,专业感无法到位。如果师生关系不够融洽,学生每天就要面对一个自己讨厌的老师,无法调换。所以,教育不管怎么改革,终是要解决师生关系的,

终是要圆融教育各方关系的。

"桃李满天下"很是诱人，这句话诉说着老师的功德，可我认为其意思还是存在些功利色彩的。相传春秋时，魏国有个叫子质的大臣，在得意的时候保荐过很多人，后来落魄之后遇见了简子，向其埋怨他过去提拔的人都对他袖手旁观，没有伸出援手。简子听后就说了这一番道理：如果你春天种的是桃树和李树，到了夏天就可以利用树荫来乘凉，秋天还可以吃到可口的水果。如果你春天种的是蒺藜，夏天卧地生长，到了秋天还长出刺来扎人呢！这是在谈教育的功效问题，栽种是为了收获，教育是为了回报，初听起来并没有什么问题，但其本质应该是生命与生命的对话、生命与生命的交集。至于收获与回报，在不言之中，甚至是在预料之外。桃李与蒺藜并没有好坏之分，蒺藜本身还是一味中药，只是看其生存的地方而已。教育的出发点如果是为了得到好处，计较得失，是很难有大气象的。

九

评价

博士通古今、晓技艺，是学而优则仕的体现，同时也是官学中知识阶层反而受限落魄的缘由。倒是书院的发展成全了私学的意义，有教无类，有纯学术交流的味道，也就更具精神文化的指向了。

考试之所以可怕，是因为背后有一个成王败寇的功利性理念，学生在考试中很容易只有一种思维模式。有一个关于高年级考试作文的例子，作文题有两个选择题目：一是一个什么样的人让你难忘；一是想象在发生雾霾或灾情、险情后，你该如何组织营救。我觉得成功的教育，一定要让学生，或者说让很多学生选有挑战性的题目，

就是第二个题目。可事实上,几乎所有同学都求稳,都依赖老师讲过的第一个题目,这就是考试的可怕之处,没有让学生充分认识到考试的意义,老师也很难有清醒的认识。就在考试之中,学生的选择与冒险的能力被剥夺了,而我以为一个人的选择与冒险的能力是人的核心素养。

鲁迅说:"时间就是性命。"我觉得我们的教育还没有合理地利用时间、珍惜时间,对待活泼的性命还过于呆板。

我们总是想着评价孩童、总结工作,殊不知,大多评价与总结是主观的,是不可能全面的,是暂时的。卢梭说:"大自然希望儿童在成人以前就要像儿童的样子。要尊重儿童,不要急于对他做出或好或坏的评判。"我们的教育要像大自然一般。

好多人不愿意让自己老去,不愿意接受自己真实的样子,就好比教育,不愿意有自己的传统,而是一味地求新。俄国思想家别林斯基说:"任何事物只有本身和谐、自身相称时,才显得美好优雅。凡事各有其序。勉强的、过早成熟的儿童是精神上的畸形儿。"教育不要培养精神上的畸形儿。

很多优秀的老师都拒绝成为校级领导、教委领导,他们的理由是让合适的人做合适的事,可从情理上说,校级领导和教委领

导应该有更多的资源去做教育、去谋划教育。优秀的老师应该成为领导，从而使教育更好地发展。

人面前的电视机似乎可以给人提供很多的选择及丰富的内容，殊不知，人的接受是被动的，是荒唐的。有时候选择越多，越是空洞乏味。电视机越来越大，人的脑子似乎越来越小。教育是否也有这种情况呢？

认识一节课，不如认识一个人。学习一节课的有关知识技巧，不如去感受人与人之间的不同，不如去感受一个人存在的性情与生命感。

外界总会对小学教育批评甚多，最突出的一条就是教育用同一标准去衡量学生，埋没了学生的天性。可置身于小学教育的我，总是能找到理由与意见相左者辩上一辩。大部分老师会认为学生只要不上课，就会可爱起来；学生只要走进课堂，所有的"妖魔鬼怪"就都出来了。这是为什么？因为学校存在的意义就是要使孩童明白一个道理：原来这个社会是有准则的，人生这场游戏是有规则的，谁要凸显个性，谁就得受到惩罚。学校作为学生迈入社会的预习场，它的任务就是让孩童迅速成为"大人"，使他们更好地融入社会。不管孩童有多可爱，总有那么一天，他们稚嫩般的可爱会消失，教师的任务就是要把孩童的这份可爱转化

为可敬。

教育是一个古老的治学命题。其治学的问题就在于是先博后渊，还是先渊后博。治学上的先博后渊之优势在于，在一个宽广的人文视野下，能寻找真正属于自己的兴趣点。如果视野太窄，就没有选择的余地，很可能在某些领域浪费自己的时间与精力。但缺点在于，就算一个人什么都懂一些，兴趣很广，但如果无法在某一个领域扎根，有所建树，就会一事无成。而先渊后博的优势在于，能体悟万物归一的道理，从而产生对事物的整体认识，进而引导人从点走向发散式的各个领域，其劣势就在于对领域的理解很容易偏颇。如果过早地陷入对某一个领域的研究，很容易使人的思维拘泥固化。

动漫之所以无孔不入，引人入胜，是艺术商业化的结果。孩童喜欢动漫是无法阻挡的事情，尽管没有阻挡的必要，但有时我着实希望把孩童引入高深的艺术殿堂，想试着告诉他们动漫的概念化、动漫的世俗化，可我无能为力。因为所有的艺术早已从神坛下凡，趋向世俗化，人性也不可避免地世俗化，也好也不好，好在于艺术接了地气，不好在于艺术本体的平庸。

在儿童教育领域里，想象力是使用频率最高的一个词，似乎孩童画什么、做什么都有其独特性，都能和想象力联系到一起。

我总觉得孩童的想象力，有时并不来源于孩童本身，而是来源于成人对孩童的关照，或成人对孩童的臆想。幸好还有一种名为艺术的东西，能很好地诠释想象力，成为想象力释放的载体。

考试要变革，首先就要去掉绝对的答案。

我们有太多人是在做学校，而不是在做教育。

只要一开始评价，就要开始讨论公平的问题了。

在我们这里给了自由，人就很容易成为刁民；给人定下规矩，人就很容易成为愚民。教育是要负很大责任的。

我们要通过鼓励来培养孩童，更要记得，我们要培养不因别人鼓励而自发上进的孩童。

学习即理解，教育即想象。

学习有很大一部分是为了提出问题、提出设想，为了使师生有更高层次的困惑。在教育中开放性的问题很重要，那是因为开放性的问题可以帮助教师对世界、人性、知识有全面了解，可以帮助学生创造新的知识，体验丰富的人性，感受未知的世界。开放性的问题更容易勾勒出学生的思维过程。

当下的孩童不是懵懂，而是懂得的东西太多了。

有一种争吵可以换来一种和谐，有一种争论可以达成一种共识，恰恰教育需要这种和谐与共识。

何为专业？我认为以最大的利益成全自己，用最短的时间帮助别人就是专业。

最可贵的一种思维品质就是独立自由之思想，满含对世界的爱来做自己。

教师赛课完全可以让老师当场抽题目，给十分钟准备来上一节课，这才能真正测出老师的课程设计及反应能力，以及教育意识及课堂掌控能力。赛课的反复练习很有必要，但临场反应更加重要。评价一位老师，就要全方位评价，要跟踪其教育的理念与方法，不能单凭一节课就做出定论。

教育教学中经常出现"你真棒"这般的廉价鼓励，所谓的教育教学的专业就是要把这种廉价的鼓励转化成学生理性思考的愉悦。

捍卫童年，不是捍卫童年的快乐，是捍卫童年的真实与纯情。

教育是要算年限与时间的，什么课堂理念，什么活动展示，什么获奖评比，都比不上时间更有说服力。一位在教育岗位默默坚守 30 年、40 年的教师，还有什么好去争辩或评判的。

我们的教育不是为了让学生快乐与家长满意而存在的，虽然在现实中我们有很多的利益与关系需要权衡，但在教育理念方面，我们应该有我们自己的追求与执着。一个委曲求全的教育、一个瞻前顾后的教育、一个为了权衡去讨好的教育，怎能培养出优秀的人，从而让这个社会变得更好呢？

好的学校、好的教育不会给孩童一种时时刻刻都在上课的感觉。

教育提那么多的口号，有那么多的情绪是没有用的，主要看有没有值得学习、值得借鉴的教育模式与氛围出现。其实，只有时间才能对教育做出评价，要回头看这一代人的整体精神面貌。

课程确实是学校重要的产品，可重要的是课程观，而不是课程。课程永远是死的，可课程观里有人的素养与能力。不管多么好的课程制度与评级措施，都由人来执行。人的性情与感觉上不去，又谈什么课程呢？

正能量不是表扬激励，而是直视问题、发现自我、努力解决

问题的态度。况且，真正的正能量诞生于如何处理负能量。

外界总是以埋没天性来抨击教育，可天性是什么，又要如何守护天性？难道教育一步步丧失专业与原则，孩童天天玩才是尊重天性、释放天性吗？

真心话不是真理话，批评性的文章永远比赞扬性的文章好写，一种性情上的痛快永远是偏颇的。

孩童的专注力与享受力将是好课堂的评价之一。

办学要小、要精，且勿好大喜功。

京城的城市规划与文化意象，着实是向着中心一环又一环的，你无论在什么位置，都觉得自己有向着中央的希望。由此，我联想到了教育的评价。评价不是为了评断，而应该是一环又一环的，朝着希望去迈进。评价在于评出教育的价值。

教育，教是手段，育是目的，切勿本末倒置。当哪天教师不那么看重教这个手段时，教育才有了些意思。

家庭教育，尊重个体，塑造气质；学校教育，尊重公约，营造气氛；社会教育，尊重法则，和谐气息。

学校从来不培养天才，所言非虚，然此句并非贬损学校教育之无能，它恰恰言明了学校的根本教育任务，那就是学校要大量培养和构建社会的基石，使平常之社会在常态下运转。

教育解析人心，如同医学解剖人体，同样需要智慧与勇气。

教育有时像极了擦玻璃的体力活，擦拭多了，玻璃净了，也就看清了自己，也看清了他人。

教育因人而生，终身受到教育将会有一种长寿的迹象。

跟孩童说道理，其实很冒险。

现在有的教育真的是越来越胆小了，把对学生的惩罚改成了特殊的教育方式，把考试改成了学业质量调研。教育怎能只靠说辞而改变呢！

当孩童活动也成了课程，纳入某种评价体系、考试体系的时候，真是让人无可奈何。

历史上，武则天问武三思："你认为谁是忠臣？"武三思想了一会儿，答道："我的朋友都是忠臣。"武则天质问："你这

是什么话?"武三思道:"跟我不熟的人,我怎么知道他是不是忠臣。"由此,让人可以联想到教育管理、评价等一系列问题。

"对事不对人"着实是一句废话,事都是人做的。从某个角度而言,说事不就是说人吗?关键是为人的性情与做事的过程,过程评价的重要就在于此。

学校要培养真正的人。何谓真正的人?他有合适的方式表达自己的喜怒哀乐,他可以用合适的方式来呈现自己的独特。我相信真正的人是不需要评价的。

教育不要为了评价而评价,很多东西都是自然而然形成的。现在有的教育时时都在评价中,实在是非常辛苦。

如果考试能测出人的核心能力,那就应该多考一考,多试一试。

在教育里,各个学科都说自己重要。都重要也就都不重要了,好多话就成了废话。体育可以把自己说成没有健康就没有一切,体育好的人容易成功,因为他们拼搏,他们竞技;音乐可以把自己上升到哲学的高度,学音乐的人最聪明、最高贵,从中有身体气息的问题,有合作和谐的问题,而音乐可以化解教育上的很多问题;美术最能发挥学生的想象力,可以释放情绪,可以与学生

进行心灵的交流，未来需要的是能感知美的人才。科技是国家未来最大的竞争力，是创新的原动力，科技教育最大的魅力就是创新，而创新是民族发展的源泉。连书法也凑热闹，不写书法就很难做好中国人，就很难继承中国传统文化，更不必说语文的母语地位、数学的逻辑应试地位、英语的国际化地位。有时能两头说并且都能解释的话语就是废话：一会儿说体育重要，一会儿又说学体育的人四肢发达，头脑简单；一会儿说学生重要，一会儿又说老师重要；一会儿说老师礼仪很重要，一会儿又说真正的老师不太会有老师的样子。大家都站在自己的角度说话，很多专家也通过各种方式来诉说某个学科或自己的某个做法是多么重要，很多时候重复的话也就成了废话。

　　国家提出核心素养，就是有意把核心的东西给凸显出来，去掉不重要的东西。可事与愿违，不少人都拿核心素养炒作，都在长篇大论地谈自己学科的关键能力与必备品格，很少讨论人本身与人的核心素养。这种氛围又牵扯出一个致命的问题，就是成长与成功的问题。教育当然是成长，可成长是不是也为了成功呢？在当下这个氛围下，如果你没有成功，你就很容易活得没有尊严，没有归属感，大家都互相不当回事，眼里没有敬意。可只要你成功了，你所做的任何事情就都变得有意义了。成长是隐性的，而成功是显性的。成长与成功的问题，很容易成为伪命题，如同我

们拼命在说用人看能力,可很少有用人单位不看学历的。大家不可能对成长这一命题动真格的,成长只能默默地在教育里成为一个概念。

真正的改革一定要触及某个团体的根本利益,一定要颠覆人的根本思想,一定要改变社会最根本性问题。真正的改革一定是很难推行的,一定会遇到很多的阻力,如果抛出一个改革命题,大家都支持,那么我以为那不算改革,最多算改变。人文领域是很难改革的,教育应该很谨慎地提出"改革"一词,甚至连创新也要谨慎地说。很多学校所谓的创新不过就是几千年前孔子提出来的"因材施教",即为不同的学生开设与其相匹配的课程,或针对相同课程对知识积累程度不同的同学进行不同层次的教授,学生需要用多把尺子去衡量,这本来就是教育的常识,虽然是旧理念的新发挥,但不能说回归常识就是创新,否则人文领域很难有真正的思想高度。

分工细致、分科明确本就是现代教育的特点,怎能用其特点来指责其本身呢?

孩童看孩童的作品最容易得出教育的真谛。同伴之间的学习才是最牢固的学习,发生在孩童之间的学习不容易淡忘。

延迟评价是对受教育者最基本的尊重。

主科再怎么预习，其成课的基本前提是学生不懂，需要被教育。而艺术学科恰恰相反，上课之前，学生就可以感悟，懂得艺术。

我忽然想起了《运动改造大脑》一书中的话：尽力跑比跑得快重要。我们的亚圣孟子说：尽其道而死者，正命也。说的也是要拼尽全力守护内心的道义。想都是问题，做才是答案，哪怕这个答案是错的，终归有一个说法。什么事情都尽全力了，对自己就是最好的交待。

我们面对孩童时会有一种"优势"，即使我们屈膝靠近，也是居高临下。

教育要流行起来就需要有一种方便的法门，好比手机综合敏捷一般。

在当下这么丰富的资讯下，学校守静慎思才是学校的意义。

看了一个母子双方互相打分的视频很是感慨，妈妈们都在抱怨自己的孩子不听话、淘气，十分的总分给孩子打了个五分或六分，而反观孩子，都给自己的妈妈打十分满分。妈妈们很受触动，都

流下了感动的泪花。感慨之余,我以为妈妈是对的孩子是盲目的,因为妈妈具备更全面的判断能力,可以有意识地比较不同的孩子,而孩子只面对一个妈妈,面对一种选择的时候,做出的选择是盲目的。当然,这种盲目的感动也是合理的,毕竟还有"虎毒食子"的案例。事情一细想,就可以屏蔽所谓的好与坏的情绪。

十

教学

　　小学就是小学,不需要用多少高深的理论进行捆绑,我们太喜欢对自己想做的事强加意义或进行道德审定了。我突然发现,倒是没有什么利益争夺与竞争较劲的教育领域,更缺少职场规则,更容易滋生一种自以为是的权威。

　　我经常会思考关于课堂教学设计的问题,我觉得我们忽略了禅宗教育,禅宗里的机锋、偶然、随性、神秘、棒喝都是当下教育所欠缺的。有老师说:佛祖的"拈花一笑"就是设计呀,好的设计一定是水到渠成的,是人的心思凝结而成的。佛祖拈花为什么会使弟子一笑,为什么不是谈花、指花或率众做坛敬花,为什

么不是皱眉而是微笑，为什么不着一语却能让人参悟千年？我觉得佛祖如此，是因为他心中的理念一定是教育不着痕，一定是所有的行为都出自真心，一定是营造一个开放的氛围，在教育的顶层设计里放逐权力，放逐人为设计，追求单纯，追求趣味。我也经常用"拈花一笑"来表示课堂即时生成的、隐性的东西。

很多老师期待开放式课堂，希望可以多来人听课，多来人给自己捧场。可反过来想，学生是否喜欢开放式课堂，是否在某种封闭式课堂才能见到真实的学生，学习才会真实发生呢？

因为课堂占据学生的时间与精力最久，所以，课堂要教对人的生命与生活有永久意义的东西，比方说烹饪，比方说理财，比方说法律。有一次郑渊洁去少管所讲座，问一个年龄看上去很小的孩子："你是怎么进来的？""过生日，爸妈不给我钱，我就偷了别人500元，就被抓进来了。""那老师、父母没有告诉过你吗？"（据说按中国刑法当时的规定，年满16岁偷窃满500元的就要蹲监狱。）"那郑老师，你有没有告诉过你的孩子呢？"郑渊洁一听孩子这话心里着急了，马上冲出少管所，到新华书店买了本《中国刑法》，回家就让儿子看，并跟他说："不做这419件事情，你就不会进监狱。"后面他还为儿子写了皮皮鲁与419宗罪的系列童话书籍。我觉得在当下的教育中，我们还是应该系统地给孩童讲解这些终生有用的东西。

我们的教育活动有时为了活动顺利地召开，很少顾及学生的个体收获和反思，以及活动的思想高度。

好多专业的事情都是靠非专业的感觉做成的。

教育专家经常说不要为了分数、就业而去做教育，可很少提供改变的策略。如果分数本身能说明人的素养，那么说是为了分数又何妨？如果我们的就业环境真的是注重人的性情、感觉、能力，为了就业又何妨？我倒是觉得我们的教育真的可以再纯粹点，如果我们的教育都为了就业，或许好多事情就好办了。

有句话：好老师都有些不像老师。我想，好老师不是那种自以为是、自鸣得意的老师吧。一些老师领培训的资料以及雨天的伞具时，那都是哄抢一空，毫无秩序可言。他们真的一点也不像老师，更不用提儒雅、教养，文质彬彬……

素养，我们虽然说不太清楚，但总是能感觉得到的。我觉得分清素养的难点是核心。对于教育，我们不能要得太多。

书法是艺术，更是生活方式。柔柔地铺开薄薄的宣纸，慢慢地研磨着水墨，一笔一画地书写。条件好的，还要焚香礼拜，古曲伴奏。书法着实体现一种生活氛围，书法在中国的消逝，是那

种缓慢而悠闲的农耕文明及生活方式的消逝。在当下节奏快、信息多变的时代，儿童更需要习得书法里的静心与专注。书法是一门视觉艺术，儿童天生就会观察，让儿童通过观察书写、欣赏书法来学会仔细比对、沉浸专注，并受到艺术熏陶，乃至想象力的开发。我们不是教书法，而是通过书法教人体会心境的状态，教人学习的方法，最后通过书写形成一种生活的情态。书法包罗万象，依我的经验，如对儿童讲甲骨文的书画同源，听音乐感受书法各种线条的变化，如聆听王羲之少时观察鹅的故事，感受当代书法的张力与创意，其儿童的思维是完全能接受的，甚至时不时还有些小的创意及火花。我们不要把儿童思维当作成人思维的对立面，而应该是一个相互交流、不断理解的契机。儿童总有一天会长大成人，他会理解书法艺术的方方面面，我们成人也不要忘了自己曾经是个儿童，要保持对书法的兴趣与纯粹。我相信，一百多年前的儿童能写好书法，能体会书法，当下的儿童也不会有太多的问题。书法写得好的儿童，可以坚持练习、出作品、成体系；对书法不那么感兴趣的儿童，可以大致感受书法艺术与历史文化。教育教学本来就是给人提供选择的，且教育教学首先要做的就是相信儿童、理解儿童。

　　书法的意义不在于只写几个字，而在于书法背后专注的生活态度。我们社会上不缺书法家，缺的是有规矩、有自觉、有责任

的人。上书法课写字不是根本目的，培养孩童的生活态度才是。

在教育界一直就有种说法，就是喜欢竞技体育的人，所受的教育一般不会太差，他们精进夺冠、勇于拼搏，也更容易成功。有时我也会联想"老师"的"师"字，其最开始应该是军队用语，很有威严感，教育或许真的可以借鉴些军队的氛围。

翻看民国教材，古朴得让人觉得亲近，似乎这样的教材才有生命力。书法的字配上丰子恺的图，真的有让人想要学习的感觉。见着这样的图文就很想写好字，画好画。

有关教育的剖析已经太多了，不管增设多少门课程，研讨多少种教学方法，都不要忘记教育的最终目的地，那个叫作自由的地方。

我觉得好的课堂教学，一定是老师要有一种迫不及待需要分享的东西。

如果语文课不在意语言的堆积与绚烂，而在乎言语的简洁与有力，或者会生成一些新的样态。

我曾问医生："这个病能包治好吗？"医生冲我笑了一下，

说:"什么病能包治好呀,没有哪个医生能打这个包票。你的病需要慢慢调养。"这让我想到了教育,教育问题如同疾病一样,皆受很多因素的影响与限制。细想来,有哪种教育能包教包会的?医生与教师的专业性从来不体现在解决问题上,而体现在预防问题上。

知识被遗忘并没有什么,主要看知识是否最终能化为生活意识及精神。

我采访过一位喜欢手工艺的老师,当我问她为何喜欢之时,她说:"我喜欢这种私人定制背后的冷静观察与思考。"我想,教育也应该如此呀,教育一定要有观察及思考,要如做手工一般耐得住寂寞,专心以待。

现代人离不开两样东西:一是文字,二是钞票。但这两样东西都不是真实的,文字是靠人的逻辑运行的符号,钞票是价值符号的延伸,对人自身而言毫无实际用处。人活在自己创设的情境里,现代人其实活在了符号的世界。未来的教育应该把握虚空,掌管想象力,当下的教育太容易掉进现实的繁闹及诱惑里了。

世上很难有新故事,但说故事的方式可以改变。人的教育核心不会有太多的变化,但根据不同的人,教育方式可以千变万化。

我一直觉得，与素质教育相对应的是应试教育，然而听得一个说法——素质教育对应的应该是工具教育。我心里一震，这样一来，我们就不会泛化素质教育，也不会过于诋毁应试教育。其意思很明显，素质教育直接指向生命本体自然流露出的志趣与性情。于我而言，素质教育就是自觉地、有兴趣地学习，而工具教育一定是把人当作了知识工具的载体，忽略了人的感受力与领悟力，使整个教育趋向一种功利主义。这么多年来，我们有些委屈了应试教育，其实考试对于选拔人才、自我修炼是一种很不错的方法。

美术教育中的素描，指的是用最本真、最素朴的方式，直接描绘对象，抛开光色假象，直抵那单纯美好的世界。那么，教育中的素质教育理当探寻人最根本的需求，以及教育关于人最有价值、最美的一部分，素质教育方能体现教育的素质。

当下的教育教学很少提及灵魂，提及信仰。过去的先哲一直关注灵魂与信仰，从植物的灵魂到动物的灵魂，再到人的灵魂，从审美阶段到伦理阶段，再到信仰阶段，无疑标志着教育的终极指向是灵魂的升华、信仰的确立。

活动课程化与课程活动化不是模糊课程的理性与活动的感性，不是任何活动都能成为课程的。活动课程化是想说能否寓教于乐，把感性的东西变得理性些、系统些；课程活动化是在谈课程时

能否让人有兴趣地接受，把理性的东西变得感性些、趣味些。

老师在基础教育中经常会犯一个毛病，就是用虚空的语言来鼓励学生：你们是最棒的，你们是我教过的最好的班级，诸如此类。只是不知老师有没有考虑过以往所教学生的感受。毕业生拍照，台下的老师说："你们是我见过的最守规矩的班级，现在请你们约束自己的行为，不要动了，我们要拍毕业照了。"台上学生嘀咕："每年都是这句话。"我听见了，反应道："这说明老师对你们每年的期待都是一样的。"

教师一定不要教学生连自己都不相信的东西，在教育教学过程中，坦诚是基本的道德律令。

教育的慕课（MOOC）并不是什么新鲜事，学习的便利并不一定是教育上的创新。如果在网上获得了一个哈佛的文凭，但是不能亲身去感受大学独有的文化环境与学术氛围，不能亲近大学的人与事，是不是一种遗憾呢？特别是在基础教育里，对科技网络的使用要有一种审慎的态度，慕课不能替代人成长所需的情感态度。在基础教育中理应有生命的陪伴与较劲，有面对面的呵护与争执。生命及情感的维系需要直接感受人的温度。有时，教育教学很难有一种便利的途径，从某种程度来说，慕课是把教育效益化、功利化了。

让学生自由地、静谧地面对自己对话，学会与自己相处，可能是美术课的育人底气。美术渗透生活的方方面面，让我们更好地聆听自己、找寻自己，在孤独中也可以自在成长。

当下教学提倡培养孩童的质疑意识，似乎能从中获得独立的精神。但质疑的前提，应该是信任与敬畏。读书学习是由信任先人的经验与敬畏知识的传承而引发的，由信任、敬畏再到质疑、批判，孩童的思维才能有大逆转，其心灵才能真正得到解脱。所以相信的力量要强于质疑的力量。

分享两道语文考题：

一、下面哪个词语在形容同学们在看校园剧的情景_____

A. 情不自禁　B. 大快人心　C. 聚精会神　D. 精益求精

正确答案是 C，有一个孩童选的是 A。问他为何不选聚精会神，他说我们同学看校园剧不可能聚精会神，不可能盯在一个点上，都是东张西望的。我感慨孩童对词语的感受力，也感慨如果语文还是继续这种考试模式是不大可能有什么新的改变的。为何语文一定就要落到笔头，落到一个选择题中去呢？

二、建筑物在雾霾中_____

这道题看上去是一道联系生活之题目,却有标准答案:隐隐约约、模模糊糊、若隐若现,有一孩童写上了惨不忍睹,与标准答案是有偏差的。可细想,"惨不忍睹"用得多么形象,多么富有想象力!事后问孩童,他真的觉得雾霾来袭时,天是灰蒙蒙的,空气中飘着的却是颗粒状的,就是惨不忍睹。为何语文一定要有一个标准答案呢?是为了让老师便于打分,还是为了把孩童培养成只有一种想法之人呢?

语文的学习当然不是认识多少个字,会背多少首诗词,还应该对文本能有感受,情感能体谅,心灵能细腻。这般说法并不是想绑架语文,而是我们很难把语文简单地作为一个学科来看待,它几乎是所有学科的基础,这个基础不是冷冰冰的"语文",应该是可以呈现素养、照应人性的"母语"。语文课一定不是对应着某种具体的能力,如写字能力、读书能力、写作能力,而是对应着感受力。一个人、一个民族的语文能力就看其对语言文字、人情事物是否有感受力。汉语的精妙不一定在诗词的格律或章法间,几个字搁在一起,就能具有很强的感染力,能引发人无限的想象。换言之,在语文的学习中要具有很高的人文精神,高到不需要科学的指导、教育的帮扶。可问题是,我们的学生还需要每天上这一节一节的语文课,还需要各种量化的评价,其课堂及活

动的分寸拿捏就显得十分要紧了，也就是我们通常所说的人文性与工具性该如何平衡的问题。

有时，经验同知识一样很可怕，比如一个局限于自己的经验或自以为是的老师。

我见不少外国的表演团体在台上歌唱时，衣着朴实，随意洒脱，身体随着歌声轻轻摆动，歌声的自然似乎说明他们正在享受着自己的表演，他们的表演与自己的生活息息相关。而我们的某些文艺节目，似乎多了些做作与形式，表演者像是在完成任务般，总有生硬之感，或许是我鸡蛋里挑骨头。

保存教育的最好方式一定不是外在的，而是要解放心灵，让自我的心灵觉醒。

教学要依据答案来设计问题。

我突然觉得教育不应该与时俱进。一方面，教育是人学，人本身的进化是缓慢的，千古以来要解决的问题不过如此；另一方面，教育想提醒社会，慢一点，等等心灵及灵魂。

读书可以营造一种教育的氛围，这种氛围包裹着每一个人。

前一阵子在学校听讲座,有人就提到了弘一法师李叔同,说他教画画时就很像教画画的,讲佛学时就很像高僧在讲佛学,教音乐时就很像音乐老师在讲音乐,关键原因是他有光,有文化之光,这种文化之光是从哪里来的呢?是靠读书。

读书其实具备着最高级的现实性,就是所谓的可以在精神领域得到永久的支持与安慰。喜欢读书、沉浸于读书中可算是现实中的一件幸事。

有的音乐课之所以单薄无力,一方面是因为不接受流行音乐、摇滚音乐、当代音乐,另一方面是因为没有满足身体对音乐的最本质的需求。还有,只唱一首歌,只演一段曲子,就很容易功利化、表演化。流行音乐早已在孩童生活中唱响,有些不错的曲子可以把孩童的课堂与生活连接起来,摇滚音乐是内心最柔软或最刚硬的诉求,要让孩童知道多种音乐样态,音乐课要酷起来。当代音乐里的哲学思想、鬼魅气氛一定要让孩童感受到,要让孩童知道音乐的世界正在发生什么。然后说到身体对音乐的需求,特别是在基础教育中,让孩童懂得音乐是为了表达自己或自己的感受。

语文课一定是那种朗诵腔;书法课一定要写得像某种体;合唱一定是歌功颂德,动作怪异;戏剧一定要让孩童踩点表演;一个好看的舞蹈一定要舞到那个位置才是完美。有的教育总是在费

力地想要达到教育者心中的完美，要让学生在课堂没有问题，文艺演出没有问题，我们的教育好像是要把人教得没有问题。

我们总是用更大的噪声去制止噪声，生命总是无法安静地成长。

我们的教育教学容易搞人海战术，容易办浮华喧杂的集体共性活动，很少去思考和设计充满思考价值与意味深长的个性个体活动。

教育里要有适合女生的体育课。

好的体育课是要培养一种身体能不断兴奋、精神也能集中内敛的人。

教育教学有时并不是为了答疑解惑，课堂不一定是问答会，还可以传递一种生活态度。

要培养学生的思维习惯，就是要让思维不习惯起来。

有些人在鼓吹择师的重要性，什么书法不能这么写，什么音乐要几岁前开始学，我以为是荒唐的，其艺术本身的发源就是生命本能的需要，人高兴就会唱起来，手痒了就会想书写、绘画。

学习书法、音乐等艺术门类并不是要衬托自己多么有修养，把所谓的专业变成一种特权，而是让其自然发挥，感受艺术，体会生活的情趣。那种大一统的、只按一种方法教学的模式一去不复返。

小学教师的专业，应该不只是对孩童的百般呵护、全程陪伴，还应该尽力去了解孩童最初的性格、最初的想法，让教育的双方回归纯粹。

公开课不是演戏，是演心，然而戏好演，心不好演。课堂节奏的把握、师生情感的互动、教与学的互动、课堂现场的生成与课堂的韵致味道怎能靠临时备课演出来呢？

当下的教育容易督促人基于问题开展教学，课堂的问题、学生的问题、艺术的问题、教育的问题都要由所谓的有效率的课堂来解决。我有时很反感课堂教学里的"效率"一词，它忽略了传统教育的悠闲、志趣、情调，使教育失去了弹性，多了心计。

哲学可以涉及多个方面，拥有很好的人文意识架构的话，哲学就很容易融入课堂的各个方面，也督促老师追问上课的意义。

教学与课堂有时会存在冲突，那就是教学有时服务的是人，而课堂服务的还是课堂，教学与课堂有时会被人很自然地就割裂

开来。教育的最终目的就是那个人，所有的课堂教学，特别是在基础教育领域里，都存在着太多的未知性。从来就没有完美的人性及生命，也就不会有完美的教育，这点可以为好的课堂都是遗憾的艺术做注脚。

在谈到儿童美术作品创造力的时候，人们总会有一个误区，认为儿童在创作作品时，应该毫无顾忌，泼辣勇猛，越乱越具有某种表现力，把其生猛之力当作其创造力。

我一直对玩具有一种莫名的情结，不管是孩童的戏耍，还是成人的惦念，我总觉得玩具里藏着教育的智慧。有些人把教育生活、教学技法换成游戏的情态，解构严肃而呆板的现实，令游戏成为对教育现状温暖的戏谑。

教育要放大人，而不是缩小人。

课程可以是学生的"食物"，也可以是"药物"，但不可以变成"毒物"。

理解问题太深或太浅，都不便于教学问题的研究。

有些老师也是关注人的，只是他们大多关注一群人，很少关注

一个人。

言传与身教可以偏颇，但只能偏向身教。

有两句话可以联想到教育：一句是，要走出迷宫，最好的方法是飞上天。解决教育的方法应是俯视的，全盘考虑的。另一句，保存葡萄最好的方法是把葡萄变成葡萄酒。教育不应该如葡萄一般甜腻而容易腐坏，而应该像酒一般可以存放而香醇良久。

校园流行绘本教学，给孩童推荐好的绘本，我觉得还是很有意义的，孩童对绘本很有兴趣，但绘本教学能否适合课堂教学，还要考虑大班教学等问题。把绘本教学融入课堂，在本质上有冲突！孩童本来是很自然地亲近绘本，可现在阅读绘本却变成了上课的内容，好多地方就拧巴了。一变成上课，就会有效率、语言拿捏、节奏、师生反应、听课老师点评等事情，很容易把一个简单的读书举动变成一个烦人的活动。

依着我的音乐感觉，民乐乃喜丧乐、生死乐，是国内易变文化的呈现，黑白、喜丧、阴阳、福祸、生死都是可以相互转化的，其音乐的调子有些难以捉摸，婉转而躁动，静谧而煽情。所以就某个民乐教育的基点而言，民乐并非十分适合孩童，孩童在无法理解民乐的前提下，很容易把民乐演绎出杂乱与喧闹的效果。有

时单独听一个人吹唢呐或拉二胡很有感觉，倒是把民乐融到集体中，音调在一群人里荡开时，反而欠缺些味道。

这件事不做与做，导致的结果却大相径庭。一件艺术品、一堂课有没有花心思去做，明眼人一看就明白，况且在公众面前展示自己的语言、思维、状态是要被众人检验的，尽管孩童是最沉默的观众。

教育让儿童学习知识，学会判断，善于交流，遵守规则。社会教育侧重礼仪教育，学校教育侧重是非教育，家庭教育侧重情感教育，教育是儿童进入社会最适宜的方式，也许真正的教育无处不在，唯有用心体会。

教育真正的任务是什么？是为了儿童本身，让其有更好的发展？其答案太过于虚飘，因为儿童在成长过程中有太多不稳定的因素；是为了培养人才服务于社会？答案似乎又太过于功利，人的教育愿望有时来自对社会现状的不满，希冀下一代能有更好的发展机会，这也是学校相对于社会，会呈现出一种异样姿态的根本原因。其实教育的真正任务就是要让每个接受教育的人感到幸福，虽然每个人对幸福的理解不同，但人有百分之九十的幸福感来自自己的感觉，与外在环境关系不大。由此可见，教育是谋心之事业，教育应该给儿童带来终身受益的东西。

莎士比亚的伟大在于，不了解他的人也知道他的伟大，这是文学的教育效应。

教育通过学科的细化，表达对现实生活的看法。如果教育以学科为中心的话，那教育必须教给孩童各门学科永恒的规律性的东西。

在所有的课程设计环节中，应该以师生，特别是以老师的直觉作为一个出发点。我不否认教育有一定的科学性，可以根据数据进行分析，可以通过各种手段来研究教师的教法与学生的学法，终其一点，人很难用某种科学的逻辑对应与分析，总能在科学理性分析的范畴之外找到诸多的例外与个性。经常有很多我们成人认为的好课，学生私下的反映并不怎么样，经常"完美无瑕"的课堂，学生也表现出毫无意义的"完美无瑕"，如同好的教育环境并不一定培养好的学生一般。

艺术教育是潜移默化的，而不是张牙舞爪的。

学画画的人都会有这种经验：当心中对画面整体有把握的时候，无论从局部的哪个地方开始画起，画面都能成型；可当你对画面整体上没有多少把握的时候，你从哪里开始画都不可能对。这种情况也可以对应教育，我们总是考虑实践教育的某个局部事情，所以再怎么精心、怎么费劲，都不可能对，因为我们对教育没有全盘考虑。

我觉得知识本身要传达给学生一种敬畏感，现在的学生太小看知识了，觉得知识太容易获得了。尽管我们回不到过去那种敬纸惜字的时代，但也不要浪费自己的才情，要节约及经营自己的时间、精力。

目前的教学来得过于知识化，很少关注孩童的语言及性情反应，分不清书面语言与口头语言的区别。孩童说话一套一套的，都是成人的意识，写起文章来很放肆，文字罗列得很随意，说话没了弹性，作文也失了张力。

一种游戏换来了一种积极的心态，也许人们的心中都渴求着可以重回游戏的时光。如果这个游戏还有点思辨的价值，那么人们会心甘情愿地遵从游戏的规则。教育要存着游戏的规则。

教育要开发一种游戏，一种有"重复体验失败乐趣"功能的游戏，美其名曰"挫折教育"。

学生要有学与不学的自由，教师要有教与不教的自由，教学本身的目标就是要给人带来自由。好的教育应该讨论在繁杂的人世情理关系中如何发展个体的自由。

好的教学要激发孩童的某种情感，把对情感的敏感与对生活

的较劲转化为对知识的好奇与对学习的热爱。

语文课不看重文本解析，看重情感交流；数学课不看重解题方法，看重问题思维；科学课不看重实验操作，看重探究欲望；艺术课不看重作品呈现，看重诗意人生。所有的课程不看重意义，而看重其意思与意味。

教师可以自私点，上课不是为了学生，而是为了自己，为了成全自己独特而又温情的教育生活。

基础教育有一个潜在的矛盾无法解决，那就是在学生求知欲与好奇心最强的时期，教师通常把教育的各项命题都简化了，失了学问原本的味道。

教育的漫不经心或许是一种高境界，反复地雕琢使得教育失了性情。教育背后不应该只是校园与课程，还应该是人——人的品性、风采、学养、风韵。教育不妨让学生接触不同的人，学会与不同的人打交道。

小提琴之所以能奏响悠扬的音乐，是由于弓与弦同时在相反方向上的互相作用，形成了一种难得的张力，我感叹教育缺少这种张力。作家木心曾经说过这般意思：音乐的奇妙就在于它是靠

一个个音符及声音的消逝来形成的,由此我感叹教育应该消逝空灵,应该应和生命本能的节奏,应该无痕。

德育不是喊口号,是要让学生在充分了解人文历史背景后,可以找到自己的人生坐标,便于完善自己,体会世界的美好。

过去的教育始终指向人,儒家的教育要成仁人、贤人、圣人,道家的教育要成神人、至人、真人。

教师确实与医生做的是一件事,那就是寻求一切办法给人带来希望。那么,学生与病人呢?他们的共同点,当为同样地需要爱心与鼓励。

基础教育需要科研吗?此语亦是亦非:是者而言,理当为小学教员找一佳处容身,日复一日地保姆式地教学应对,当有一个解脱之法,且有一线的工作经验,便于教学科研的取材;非者而言,科研乃理性之词,不能用在人文教育的领域,即使科研之语成立,但如果大家都搞科研,都往高处走,还有谁会倾心于基础教育之细碎?这有点像士兵与将军的老话题,都想当将军,谁来当士兵?不管怎样,停下争论,对得住自己的良心方可。

书法课着实能折射些许教育方面的问题,不要苛求孩童横平

竖直，孩童现在写不出一笔令成人满意的横，不是教师教法与学生学法的问题，而是生命成长的问题。孩童现在写不好，只是生理生长的问题，并非什么要命的教育问题。

教育的功能之一就是改变人们的娱乐方式。

教学环节与环节之间所谓的内在逻辑，是我们想要的成人逻辑，其实对于孩童而言，其意义不大。孩童的思维本应该是发散的、多点的，而非直线。

读书教书说惯了，好像书很重要似的，其实不然，不要轻易地相信"读书就是学习，教书就是教育"。

教育经常被爱搅得一塌糊涂。教师不能因为孩童学习不好就心生厌恶，也不能用爱的名义来限制和束缚学生。不管学生是不是你喜欢的样子，尊重比爱更重要，任何爱都是有边界的，然而尊重是没有边界的。

分科教学其实是在给学生提供各种机会和可能性，但不要忘了整合，整合是为了提醒各个学科教学的最终目的。

我并不认为这个时代的知识爆炸有什么了不起的，真的关乎

人的、关于永恒的知识其实很少。这种永恒的东西是很精的，甚至一直在那里，所以我们的教育要甄别出那些经典的永恒的知识。

戏剧其实是一种情境教学，在虚拟的情境中去培养真实的、对人事万物情理的感受力。通过获得一种对感受力的拿捏，作用于现实，回归于生活。

纪律应该是自发的，是帮助学生了解学习、了解自己的手段。

教育到底应不应该以问题入手，以解决问题为导向呢？如果应该，那就一定要涉及效率、流程。我想，教育肯定不是工业，甚至也不是农业，只是自然地与鲜活的生命聊一聊有关生命与成长的话题。

陪伴是教学方法，而不是教育目的。如果所谓的陪伴就是教育，那么很自然地就认为被教育者是弱者，天生需要陪伴，可是谁都知道，谁也陪不了谁一辈子。独立与自由是教育的使命。

以学生为中心的教学听上去很美好，但是在教学中无法真正做到以学生为中心；反倒是以教师为中心，让教师教自己擅长的，让教师用自己独有的性情去感染学生，去理解教育的真谛，去引导学生学习是有保障与依据的。

教学不是让学生学习更有效率，而是让学生在学习中获得快乐，获得满足感。恐怕有人要说，学习有效率，才会有快乐感。可是，教学中真正需要学习的是除了功利外的一种满足感，尽管获得快乐也是存在功利的。

艺术是在偏执与丰富中寻求平衡，教育是在限定与自由中寻求平衡。

家长的可爱与可恶是把自己当作了老师，而老师的可爱与可恶是把自己当成了家长。

有些所谓的书法家一直在强调笔法，殊不知，笔法是根据人手腕的自然的运笔方式以及书写工具自然发挥的，在字体变化承载的过程中被人发现总结的，不是某个书法家规定设置的，其书法教育当从自然而然中来。

"觅句知新律，摊书解满床。试吟青玉案，莫羡紫罗囊。""三更灯火五更鸡，正是男儿读书时。""读书不觉春已深，一寸光阴一寸金。""古人学问无遗力，少壮工夫老始成。纸上得来终觉浅，绝知此事要躬行。""问渠那得清如许，为有源头活水来。""读书切戒在慌忙，涵泳工夫兴味长。""读书破万卷，下笔如有神。""一日不读书，胸臆无佳想。一月不读书，耳目失

精爽。"这些美好的古诗词，并没有说教的意思，而是把很多关于读书的道理都融入韵律之中，有弹性而不失格调，让人感慨联想。

我们是礼仪之邦，可我觉得我们的礼仪是对别人而言的，来了客人才有礼仪，自己人并不重视礼仪，我们自身很难有真正的礼仪。我们的不少教育也是如此，来了一个领导或一个专家，那种礼仪、那种热情，恨不得把学校的常态生活都打破来彰显。

我们往往费尽心思地雕琢一节课，而不是维护或完善一个课程的教育生态，所以好的课很难自然地生长出来。

应试教育背后的意思是功利驱动，因为很容易给学生排名，很容易把应试成绩转化成教育的问题，所以我们提出了素质教育，想要排除这些功利。可素质教育也是很容易功利化的，甚至比主科更容易带着素质的假面具而实行功利化。什么现场比赛、颁奖、考级资格认证、活动宣传，煞有介事，虽美其名曰素质教育，但实际上还是应试教育。

十一

问答

主持人：在互联网时代的背景下，聂老师是怎样理解共享的？

聂：我不否定教育里的科学因素，但需要明确的是互联网是科技，教育是人文，互联网是无法解决教育的核心问题的，也就是说，科技是无法解决人的问题的。时间往前提百年、千年，没有互联网时，我们的教育是一流的。当下有了互联网，教育还是不让人满意。科技与人文总是在碰撞，有时科技越发达，人文越薄弱。教育从来就是共享的，我们老师很容易犯好为人师的毛病，甚至把自己当作知识的特权阶层，互联网的盛行倒是给教育提了个醒，教育本身的意义就是分享美好、共享经验的，其本质就是

交流。在互联网时代的背景下，我们的交流很方便。

主持人：聂老师，你当时为什么会选择当小学老师，而没选择做一位自由自在的艺术家呢？

聂：我只能说是命运的安排。首先还是要感谢主持人对我的关心，其实我们清华附小的男教师很多，约占教师总人数的47%。越来越多的男性走向了基础教育的岗位，以往确实也盛行过小学里的女教师太多会使后一代"阴盛阳衰"的说法。当下我们讲国际化，这个问题放到世界范围而言并不能成为一个问题，基础教育本来就应该受到重视，受到尊重。今天，我来领新人教师的奖，我觉得这个奖项很好，我在面对孩童、面对教育的时候，永远是个新人。做一个自由自在的艺术家固然很好，但当我与孩童一起成长、一起学习，见证他们生命的变化时，孩童不也是我一个又一个的艺术作品吗？或许生活还有很多的可能吧。

主持人：老师应该怎样来面对信息多变、资源共享的时代？

聂：我是教艺术的，大家应该知道西班牙的大艺术家毕加索，他一生的创作风格多变奇绝，被外人说成是创新。今天我们大会的主题也有创新，可是毕加索一辈子不说自己是创新，他用了另外一个词，叫发现，他说自己发现了什么。在任何时代，一个有

发现意识、有探索精神的老师还是很重要的。再就是，我想说，老师得有一种面对孤独的能力，科技越来越发达，但是人的幸福感并不一定随之递增，有时科技越丰富，人越孤独。在互联网时代，学会正视孤独、享受孤独很重要，因为孤独能扯出专注力来，有专注力才会有学习力。而且，我们面对海量的知识信息，应该学会选择判断，没有专注力，不知道自己的兴趣点，又如何能学会选择判断呢？

主持人：聂老师，能否用词条的方式，一条两条地说出老师应该具备何种素养能力？

聂：我们附小的办学理念是为聪慧与高尚的人生奠基，这是双主体的，既指向学生，也指向老师。我们很难想象一个不聪慧且不高尚的老师能教出聪慧而高尚的学生。作为一所百年名校，我们附小率先提出了培养人的五大核心素养，也是双主体的，我觉得指向老师也是蛮合适的。第一条是身心健康，健康在这个时代太重要了；第二条是善于学习，终身学习、终身教育已经是个共识了，在互联网时代更应该善于学习；第三条是天下情怀，做教育不就是一种情怀吗？第四条是审美雅趣，教育就是投资未来，未来一定对美有更多的诉求，一个人有没有美的感觉，有没有一颗细腻的心，很重要；最后一条是学会改变，我们每个处在巨变

时代下的人都要适应改变，学会改变。

主持人：我们今天谈创新，大家都知道乔布斯，他改变了世界，可是他在学校的时候，非常不听话，是让老师头疼的孩子。如果你遇到像乔布斯这样的学生，你会怎样做？刚才这个问题我也问了校长们，他们有很好的理念，想听听聂老师你有什么具体的办法。

聂：这是一个伪问题，谁也无法预料一个不听话的孩童长大后会改变世界，他也有可能是个杀人犯。教育只能发生在具体情境与切实的问题上，所以我无法给出什么具体的办法。但我想表达的是，我工作了八九年只做到了一件事，就是把学生当作真正的朋友。刚才也说到了女老师的问题，确实我很多时候不如女老师亲和细腻、教风作态合适，基础教育的女老师多也是有道理的。过去的老师还有一个说法就是先生，我觉得这个先生比老师好，我只是比你先生了一会儿，先获得了点经验，没有什么了不起的。我们的教育问题之所以层出不穷，那是因为我们老用师生关系来看待自己与学生之间的关系，其实有些问题是我们自己小题大做。比如有学生与我说脏话，我首先会肯定他、表扬他，因为他没拿我当老师，我与我最好的朋友也说脏话。但是，我会告诉学生，如果可以不说脏话就一定不要说，如果实在想说脏话了，就到厕所说上一两句，很多问题都要具体对待。借着这个机会，我还想分享我

的一个课堂故事。有一名学生没有带美术工具,我就斥责他:"你怎么没带工具,说了多少遍,干脆连人也别带了。"学生呆呆地看着我,说:"我的工具弄丢了。""那为什么不叫你爸爸买?""我爸爸死了。"他回答的声音很响。"不要乱说话,你爸爸怎么会死呢?你这是学习态度有问题,你的问题我待会儿来解决。"我的几句话把这件事给轻易带过了。事后,我越想越不对劲,孩子的爸爸为什么不能死呢?我感觉自己课上的表现糟透了。等讲完课,我赶紧把学生叫到了门外,询问事情的真相。果不其然,孩子的爸爸就在前些日子因病去世了。我说这个故事,就是说,教育应该关注生命本身的事情。你要真的走近学生、了解学生,用一种情怀来对待课堂,不能只看事情的表象,以自己所想来下定论。面对不听话的学生,一定会有新视角、新发现的。

主持人:聂老师,我到了博物馆该怎么欣赏现代艺术作品?比如说,我完全看不懂毕加索的作品。

聂:有一个玩笑话,一般在博物馆说话滔滔不绝的都是场馆的工作人员或讲解员,这里没有瞧不起场馆人员的意思,可真正懂艺术的人是不会滔滔不绝的。又或者,真正想进一步了解艺术的人,一定是有所思的,一定是自吟冥想的状态。过去的绘画是地道的视觉艺术,很纯粹地满足欣赏者的视觉欲望,可由于照相技术的兴起与发展,绘画边缘化是人文与科学的交锋,是历史的

趋势。所以现当代艺术越来越游戏化、戏谑化，颠覆了以前美术模仿自然写实、美术记录历史等功能，开始越来越表现化、个性化。很多艺术开始好玩起来，艺术从来不高深，更不神秘。您所问的毕加索，我也看不懂，因为毕加索的作品不是让人懂的，说得高深点，其作品是靠悟的，是让人思考的。毕加索的作品之所以是这样的，是因为背后有一系列完整的美术史做支撑，我们这边没有呈现完整美术史的博物馆，我们的眼睛失衡了，失焦了，突然看见了毕加索，当然看不懂。另外，我想说，艺术是一种综合的社会关系，毕加索之所以这么有名，不见得是作品多么厉害，而是毕加索这个人太厉害了，他太有故事了。由此，现当代艺术越来越关注人，去作品化，使作品只是单纯成为作者与欣赏者沟通的媒介，而不是沟通的全部。

主持人： 我们家长真的不懂美术，该怎么指导自己的孩子呢？

聂： 不懂美术，不代表不能玩美术，不能亲近美术。我买了个冰箱，我完全不懂冰箱为何能制冷以及制造冰箱的材料及原理，可一点也不妨碍我使用冰箱。家长指导孩童美术，只需要做到三点就可以了。一是，给孩童提供好的书画环境和不同的工具、材料。孩童在哪里画画都可以，最好有他专属的、方便擦拭的大墙面或黑板，工具、材料尽量丰富，水彩、水粉、各种纸材、各

种黏土等。二是，听孩童讲自己画面的故事，不时称赞，帮助他回忆故事并完善故事，询问他还有没有别的想法，还有没有新的发现，要不要换种美术工具再试一试，多通过作品与孩童交流，把美术作品故事化。三是，与孩童一起作画，一起构思主题，一起商量，一起完成作品，一起去看绘本、艺术展览，这既是很好的亲子时间，也是合作完成美术作品的好契机。家长做到这几点，孩童就会很容易亲近美术，感受艺术。

主持人：你觉得什么是美，美与教育有什么关系？

聂：在《说文解字》里，许慎说羊大为美，没有全错，尽管他没见到过甲骨文。我听得一种新的说法，很有意思，从甲骨文的字形来看，"美"这个字应该是一个像公羊一样健壮的男人。在动物界里，只有雄性动物才会美，像雄孔雀、雄狮子，而雌性动物是不需要美的，因为它们是被雄性动物争夺的稀有资源。美在最开始是关于生命本能的。从字形猜想来看，不管哪种解释正确，都给人一种文化的联想，美可以是吃羊时候的一种鲜味、一种美味，也可以是祭祀文化之人带着羊角面具在跳舞时候的欢愉美态，美给人带来丰富的想象。我以为，教育先不要设定哪些是正确的，哪些是不能教给学生的，应该尽可能带给学生一种想象、一种可能性。现在我们的教育着实很少提真善美了，特别是美。教育应该有一种美的

滋味，让人回味，应该有一种关于生命本能的美的姿态，让人舒适自在。美不是惺惺作态，我以为生命本身就是一种美，把教育还原到生命本身就能见着美。

主持人：聂老师，你怎么看待读书这个问题？

聂：读书是个老话题了，而且读书一直与教育密切相关，读书也许是实现自我教育的最佳途径。可是，我今天想说的是，文字时代早就过去了，连图像时代也将成为过去，现在的电影、影像等多媒体的表达方式才是主流文化。很多专家学者想抗衡这种主流文化是有问题的，担心中国人不读书、不静心、民族素质低下，可不读书与浮躁和素质低下并没有太多的因果关系，不读书而善良朴实的大有人在，而聪明过头、伤天害理的，也有读过书的人呀。读书完全可以不等同于学习，即使是学习也可转变为广播中听的、微信上瞧的、电影里看的、音乐中听的，在电脑上也可直接在玩中学习。在当下，我们的学习方式是非常多样的。我以为，读书应该成为一种私人私密的学习方式，不需要大张旗鼓地谈论读书。读书早就没有我们认为的那么重要了，读书不应该成为区分高贵与卑贱的评判载体，什么事情都不要绝对化，不要妖魔化。我以为的读书，就是一种非常方便而健康的交友方式，你可以选择，也可以不选择，仅此而已。

主持人：你心中的理想教育是怎样的？

聂：我想不太会有理想的教育，只有适合每个人的教育，适合每个人的教育就有可能指向理想教育。教育需要理想，也需要面对现实，我知道，要让教育适合每一个人等于天方夜谭，因为教育不是教育的问题，而是牵扯全社会的问题，教育问题解决了，其实社会问题也就差不多减少，甚至没有了。我们的教育还没有良性地与经济、军事、文化等互动起来，教育还没有完全让全社会有核心价值观。我以为的教育，要尽可能帮助每个人实现自我教育，认同学习是自己的事情，不管学什么，都要让自己有方法、有想法地去经营自己的生活。家庭教育、学校教育与社会教育是一体的，三者合力让人终身学习，人与人之间更加和谐共处。三种教育不是割裂的，是一直对人起作用的，是为未来的家庭、学校、社会贡献人才的。教育不能永远处在劣势，不能永远纸上谈兵，教育应该成为主流，达到可以与经济、军事、文化等互评互动的状态。情理都用教育来审视，都用教育来润泽，我想，会开创一个更好的局面。

主持人：在你心中，中西文化教育有什么差别？

聂：我多么想说中西文化教育没有区别，因为现在流行一种说法，就是我们现在地球上的人类都是非洲一个女性的后代，这就是

所谓的线粒体夏娃。可是中西文化教育的差异,是谁都能瞧清楚的,这就好比东方女人穿比基尼一般。西方女子的身体结构、开放性格适合穿比基尼,大方自在;而东方女子并不适合穿比基尼,她们的含蓄温柔完全被比基尼毁了。我通过比基尼来说中西文化的差别,希望大家能懂。我还没有见到,有人能真的根据中西文化的差异来调整中国的教育模式。我们怎样来找自己教育的路子其实是个很大的文化问题,我们没有自己的面貌本身就是很大的教育问题,整个教育没有了质地。

从中西医也能瞧出教育的端倪:中医强调整体,西医强调局部;中医强调感性,西医强调理性;中医可治小病内伤,西医可治外伤急病;各有优势,互相搭配。这样可以完整认识文化是怎么一个状况。中国有一个农耕文明的起源,保守安分,而西方文明的起源是海洋文明,是商业文明,开放张扬。教育也会因为文化的种种而变得不同。当西方强调科学理性、逻辑分析、交流合作之时,我们的骨子里是不认同的,是排斥的。这种文化的起源会变成某种基因,一代又一代地遗传,最后成为集体的人格、民族的性格,这种东西不是能轻易改变的。过去的私塾、过去家族的宗法、城乡的缙绅制度维持着中国教育的基本状态,所以我们的教育一定要是静谧的、古典的、耐人寻味的。当教育能找到自己的面貌时,才会在文化等各个领域中找回自己的面貌,找回自己的独特。

主持人：在戏剧情境教学中，神可以满足人的愿望，依着剧情，聂老师你扮演的神会赋予所有人这种"神力"吗？你怎么看待这种"神力"呢？

聂：我觉得这要看"神"掌握给别人愿望能力的初衷了。如果他是希望大家都听从他，他想控制别人，那么他当然不会把能力交出去；可如果他是希望世界更加美好，人人都能活出自己想要的样子，那么他就应该把能力交出去，关键看这个满足人愿望的能力代表着什么，如果只是代表权力，代表施舍，那么这本身就是一个笑话。所以，我认为这个愿望代表着平等，代表着给人希望，代表着温暖，代表着普世价值，所以我会给出这个能力。

主持人：聂老师，请你简要地谈谈文化与教育的关系。

聂：教育一定承载着文化，文化包容着教育。大家都在解释文化，可我以为文化是一个人、一个群体受教育的综合体现。从某个意义而言，文化就是给人一个借口，一个做事情、活下去的理由，教育不时地在美化这些借口与理由。在我活着的这三十多年里，就间接或直接参加了七八次葬礼，人躺在那里不动了，难看，委屈。我们这个生命一点意义都没有，所有的意义都是人的意识所赋予的。可是，大家不要误会，我说的是事实，但我并不消极，更不厌世。真正的正能量一定是靠你处理负能量得来的。

"化"这个字本身有一种解释就是人从生到死的过程。当然，人生也就是因为没有意义，每个人才要去追寻意义。如果你一生下来，就被安排好了一个活着的意义，那是多么无趣。

其实我所在意的并不是这些，因为不管有没有意义，我都得活下去，我不敢自杀。在甲骨文中，"王"这个字是一把斧子，有学者指出，能自己了结自己生命的人称为王，我真没这个魄力。我只是在默默关注着这些烦琐的葬礼，跪着、哭着、米上插着香，怎么一个说辞，怎么搬动遗体、化妆、守灵，怎么开追悼会，怎么收钱，怎么个流水席等，其实非常折腾人。有史学家指出，孔子比较重视丧葬文化。过去孔子到齐国去求职，齐国丞相晏婴也是诸子百家里的一子，他就劝齐王不要听孔子的这一套，如果要像他那样行孝道，死一个人就要守孝三年，那么谁去生产？国家会垮掉的。墨子也曾经非常严厉地批评过孔子这一套埋人丧葬的把戏。其实人死不能复生，需要防止疫病而妥善处理遗体，本无可厚非，但如果把一个简约的行为加上孝道这个所谓的文化意识的话，所有的事情就复杂了，麻烦了，甚至成为负担。文化如果不能使人心淳朴，做事简约，回归生命本质的话，那要文化干什么？到底何为文化，文化该怎样浸润人心，不得而知。我只觉得在人文的场地、教育的道场，少谈文化为好。

主持人：你觉得什么样的人能当老师？

聂：孔子说，"三人行，必有我师焉"，世间所有人都可以成为老师，老师不仅是一种职业，还是一种自我要求的精神状态。当然，在现实层面确实有在编老师、合同老师、特级老师、小高老师、老师考级、老师绩效等很多方面的具体问题。我也只能在精神层面说说老师的样态，且这个样态要有一定的未来意义。首先，让学生感到安全的人可以当老师。这里的安全就有幽默，就有教学样态的一些基本要求，老师要当学生认识社会的安全的媒介者。其次，未来的学习方式越来越方便，越来越多样，老师不是传授知识，而是让知识互动起来，是学生学习的组织者。老师一定是与学生共同学习、共同成长的那个人，老师与学生一定是朋友的关系，将来的师生关系会越来越要求平等地交流，融洽地交流。这样一来，学生从老师那儿得来的东西才会比较牢固。将来的老师一定越来越不像老师，老师一定是越来越少的，好老师一定是可以很快帮助学生学会自我教育的人，好老师应该培养不需要老师的学生。老师的价值就是培养出可以超越老师、可以辨清自己的学生，通过教育教学活动，与学生相遇，使师生各自找回自己。

主持人：你为学生做过什么特别的事情？

聂：我在期末会为学生举办拍卖会。在欣赏学生作业的同时，我会提出建议，并且用刻有我名字的印章盖章来评价学生作品。学生获得的印章越多，受到老师的肯定也就越多。在学期之始，我就告知学生拍卖会的规则，谁拥有印章越多，谁就拥有越多的权力，在拍卖会上就越有实力，就能拍到比较珍贵的东西。我与学生讲了讲拍卖会的流程及拍卖方法，学生带着兴趣，满怀动力地来学习这个学期的美术课。等到期末，我的第一件拍品一定是我自己的作品，它们对于学生而言会是无价之宝；第二件是贵重的美术用具、水粉颜料或贵重的纸张；第三件是学校给老师的生日礼物；第四件是书；第五件是学生比较感兴趣的本子和笔，诸如此类。整个拍卖会由学生组织、介绍拍品并由学生喊出几枚印章成交，学生到了期末都很高兴，一个学期的美术课在快乐声中结束。有时我在课上兴起，也会为学生题字、送祝福，鼓励学生修正自己的缺点。我的字尽量洒脱有古意，学生见着这些字也会是一种学习，能感受到书法的气息及韵致。有时，我也会针对学生的性格喜好来题字，为他们写出期望与建议。或许教育可以无声一点，不知书法能否走进学生的心灵，但题字的行为藏着教育的味道。我在期待，数十年后还有学生珍藏着我的字，还有人能记起老师，其中的含义是不言而喻的。到了后来，为了表扬孩童，我会给他们印有学校卡通人物的贴画，集齐五个贴画的学生可以

向老师提出一个合理的要求。我觉得教育就是在师生的这种互动中生成的。

主持人：聂老师，我想要我的孩子学习专业的素描，不知该如何学习素描呢？考美术特长生也是要考素描的，我希望孩子不要再画儿童画了，你觉得怎么样呢？

聂：我理解您作为家长的苦心，有好多教育现实的问题，我也无法解决。专业的素描与儿童画之间并没有鸿沟，甚至我觉得不存在儿童画这个概念，儿童画也可以很专业，艺术的专业不是指素描的专业，而是指人的观察力、感受力、表现力的专业。儿童本身也能做得很专业，甚至他们对艺术的感受力比一般成人还要强烈些。所以，只要孩童对美术感兴趣，随时可以进入专业的学习，而不是非要到高年级才可以画素描。况且素描也不是只用铅笔画明暗调子的画面，而是一种细腻质朴的艺术表现方式。

了解素描的人一定知道其中教育的困惑：一方面，古板的素描教学真的阻碍着学生的兴趣与创造力，但其却有从构图到三大面五大调子的完整教学体系；另一方面，所谓的创意素描可以丰富学生的感知，却缺少一种系统且严谨的教学结构。老师上课自由度很大，学生的作品很难进行评估。这里就有很大的教育教学悖论，素描与素描教学是有区别的，甚至有时好的素描教学并不指向好的素描艺术。涉及素描的考试时，就会出现呆板的评价方

式,学生很难在素描艺术与素描考试之间寻到平衡,如同老师明明知道好的课堂需要有现场生成,但很多课堂不得不按部就班、毫无生气地完成教学计划一样,教育的很多问题都在其中,无法得到解决。

主持人:你在文章里说,艺术就是打发时间,这该怎么理解?是说打发时间其实是很重要的能力,还是说艺术其实没那么神圣?

聂:打发时间是每个人的人生命题,话语戏谑,可情理真切。我们这个人生没有任何意义,你认为的意义,其实都是人为赋予的。庄子说,"出生入死,方生方死",这是事实,不是消极。我们每个人都需要面对,有勇气地面对,才可能找到适合自己的恰当的生命意义。人生也是因为没有意义,才需要追寻意义。如果人一生下来,就有人给你安个意义,说你必须这么活着,那活得多没劲。每个人的生命功课,就是如何打发自己这一生的时间,可以说是一种能力,更是一种本能的应对。

人是偶然的存在,本身就极具荒诞性,那么由人所产生的艺术更是如此。我并不唯心,但我也并不赞同艺术产生于巫术及劳动实践,艺术应该是人本能地对时间的抗拒与顺应,是内心表达的收敛与狂放。艺术本来就是以生命最初的游戏心态呈现的。我不否认艺术的多元性,可追其源头,艺术就是生命本体最自然的抒发。由于工作之便,我经常与孩童接触,你看孩童在玩

一个你觉得根本就毫无意义的游戏时,那种投入,那种兴奋,那种不计得失完全忘却时间、空间的状态,就是最好的艺术状态、生命状态。

从中国孔子所说的"游于艺"到希腊学校的"闲暇",无疑是在说明艺术的游戏、游戏的艺术,人要在艺术中逍遥游。同时,艺术教育在闲暇中方得大自在,只有在闲暇里,教育才能生发新的东西,人也是通过艺术来抵抗生命的寂寥与荒诞的。艺术教育更应该是懂得打发时间、浪费光阴、消遣岁月的。

主持人: 在艺术方面没有特别才能的孩童,你觉得他们可以从艺术学习中得到什么?又该如何引导呢?

聂: 其实,我并不太知晓对于孩童而言什么是艺术的才能。由于当代艺术的兴起、思维的转变,艺术的概念不断被拓宽,甚至什么是艺术都被一再地讨论。面对艺术及孩童,我没有太多的喜恶,只看其是否有意思、是否真诚,若是,方有教育引导之意。我所接触的大部分孩童都是比较喜欢美术的,我也经常跟孩童说艺术才能和天赋的问题。孩童能坐得住,能反复地画一幅画,跟一幅画较劲,我以为就是很不错的艺术才能了!

当然会有听不懂老师话的、无法约束自己行为的孩童,这个时候,老师一定要转变自己的观念。我们不是教美术的,更不是要苛责孩童让他们画出一张让老师满意的作品,而是通过美术这

个艺术载体，帮助孩童释放情绪、表达情感，让他知道在这个世上还有一群这样的人在做这样的一件事。其实在美术课上最重要的是孩童的所思所想，是每一条线、每一种颜色背后的故事，老师通过观察孩童绘画的过程来理解孩童、读懂孩童。至于一点点的美术技法，那是不足为奇的。

孩童通过一支笔、一张纸练习坐得住与不断反复地绘制一幅画，背后的教育意义就是专注。当下，我们的教育比较琐碎与浮躁，大大削弱了孩童的专注力。人没有了专注力，也就无从谈学习力。人做一件事情，只要专注起来，就很容易有创新的意思。美术是小道，可美术背后所折射的"动笔就是新意""对比的观察""一个主题可以有多种表达""审美""致广大而尽精微""随性浪漫""执着感性"，都是生命的大道。艺术可以帮助孩童寻找自己更多的可能性，将来他不一定要成为艺术家，可他懂点美术，听点音乐，可以使人生不会过于无趣。

主持人： 在你的成长过程中，有哪些人、哪些事对你影响至深？

聂： 我想人的哭泣总比欢乐给人带来的影响更深吧。父亲唯一一次打我，是因为我儿时说谎，一个耳光打得我号啕大哭，从此长记性，说真话。我现在还保有几分真性情，我觉得与这记耳光有关。到了报考大学时，我的专业成绩很不理想，我觉得很对不起父母的付出，一口气写下2000多字的悔过书，欲哭无泪。到

了大学，同宿舍的好友消失了好几天，回来已经瘦得不成样子了，后得知他父亲离世的消息，我想安慰他时，他却开了口，尽管声音哽咽："没事的，每个人都要经历的。"听到这儿，我心共鸣。还有我的一位油画老师，他与我们谈到，一个朋友到了法国的卢浮宫，就给他打电话放声大哭："我们怎么画也画不过人家，卢浮宫有太多好东西了，我这么画有什么意义？"我老师厉声骂起："你就不要丢脸了，卢浮宫里大部分都是行画，经典的就那么几张，有什么好哭的。"我从中能感受到从艺人的性情。

到了工作岗位，哪怕我刚入职，老教师在学生面前，从来都叫我聂老师以示尊重，老教师教我上课要注意言谈举止，手不要插兜教学；校长教我，不要轻易说"这个工作完成不了"，要提供方案，要替学校分忧；孩童教我，美是看了第一眼，还想看第二眼的东西。学生每次期末给我的评价，我都深受感动。我觉得我的运气不算差，遇到了良师益友，遇到了好校长，遇到了美术教育。

主持人：在你的教育生涯中，你有哪些得失可以与同行分享？

聂：我想得与失是相对的。过去有人问我：你清华毕业为何当小学老师？当画家自由创作艺术作品不好吗？我回答：能不能说是缘分呀。我用言语搪塞着，其实心里是没有太多底气的。毕竟在中国，小学老师，还是小学男老师，总会有些落寞之感。按着我谈到：教育在人文领域中很重要，而基础教育在教育中又是

最重要的，基础教育工作者是该受人尊重的。我能自由创作艺术作品固然很好，可指导学生创作，让美术帮助学生成长，不也可理解为一种艺术上的创作吗？每个生命不就是一个艺术品吗？我还是感谢自己遇见美术教育，第一次指导学生获得北京市的奖，第一次获得海淀区优秀教职工，第一次获得中国新锐教师称号，第一次出书等，这些何尝不是一种得到呢？

主持人：你觉得当前的师生关系存在什么问题？如何解决？

聂：现代教育是以知识学习作为载体而推动的，所以师生关系很容易建立在一种以做题和考试成绩为评价的教育关系之中，这种关系很容易失效，因为知识的学习不具备永恒性。解决之道呢，我认为，一方面要加大对教育的投入，变成小班教育，人少了，师生关系自然妥帖细腻；另一方面要逐渐把以知识学习为载体的教育模式转化成以生活、生命本身作为学习对象的教育，那样的话，师生关系是一种常态的生活关系，是一种生命必然的相遇。

主持人：在你看来，爱学生需要具备哪些专业能力？

聂：我们附小的办学纲领里提到爱学生要严而有格，爱而不纵。从生活情感上要去细心体会学生；从生命本体而言，学生和老师一样，是有情感与想法的人，必须尊重。爱肯定从日常生活中来，

爱需要把握分寸,是老师,而不是父母,在师生关系中尊重比爱更重要。我们要用发展的眼光来看待学生,教育就在人性的期待之中。

主持人:这个时代,有一种以升学、高分、名校为核心元素的"教育成功学"。你怎么看这个问题?

聂:我理解这种"教育成功学"。教育与社会、时代是一种互动的关系,教育有时很容易反映社会的功利与浮躁,但"教育成功学"不能单一化,只要是一种学问,就会是多元的、发散的。所谓的"教育成功学",一定是在说,受了这种教育,人就会有成功之感。我们应把成功理解得宽泛点,因为并不是每个人高分升学、进入名校就会有成功之感的。

主持人:有些时候,外部环境可能不利于个人的理想追求,但个人并非就必须受制于环境而无所作为。对此,你是怎么看并怎么做的?

聂:每个人都会陷在不利的外部环境与个人理想追求的斗争中,我们正视这个问题,也就会把这个问题变成命题,变成生命本就应该有的一部分。我微信上的签名写的是:满怀对世界的爱与尊重做自己。我认为这句话可解此题。我举个简单的例子:教育部门难免要开会,我就会带上一本书,等到需要专心听或有检

查时，我就会换成毛笔，用书法的方式记录会议笔记。事在人为，毕竟你还有课堂，还有等你上课的学生，你可以尽你的能力去做很多的事情。不要老想着改变世界，多想想如何改变自己，把个人的喜好与追求整合到工作中，融汇到所谓的外部环境中去。

主持人：如果你认同教师需要有一些"必读书"，那么你会推荐哪些书？

聂：直觉反应出了这些书：《过去的课堂》《儿童与艺术》《教育论语》《退步集》《中国教育病了吗》《禅里的教育》《盗火者》《学生第二》《跳出教育看教育》《吾国教育病理》《诺贝尔奖获得者与儿童对话》《小学语文教材七人谈》……其实我并不认为这个世界上有什么必读的书，一个老师总需要别人来推荐书，本身就是问题。我最近在翻一套关于民国历史的书，叫作《民国清流》。虽在讲历史，可其中有诸多教育趣事，如，蔡元培顶着压力保辜鸿铭，鲁迅如何去教育部要钱，黄侃怎会拜刘师培为师，很有意思。我认为我们要多读与教育无关的书，也要多用教育的眼光来关照书。

主持人：你对年轻教师有什么建议？

聂：我尚年轻，没有什么特别建议。如果非要说，那就是要

从书中找到自己，从与学生的交集中寻找自己的过往与未来。一定要尽可能地把学生当朋友，你与朋友聊天怎会百般计较？一定要把诸多工作当作磨炼自己的机会。还有就是坚持，为自己做事就不太容易抱怨。我写自己的微信公众号"聂聂的窝"，没有想过要多少人欣赏，我只为我自己而写，为自己的感受和情绪而写，就不会太在意别人的看法。殊不知，有一天光明日报的编辑见着了它们，也就发表了。所以，坚持做一件事情真的会有收获。

主持人： 在工作之余，除了阅读之外，你还有哪些兴趣和爱好？

聂：我喜欢买书，就跟女人喜欢买衣服一样。好多书来不及读，先藏着。我也很喜欢书画，没事会去看看艺术展。不要把工作与生活完全分离，那样会非常痛苦。

主持人： 闲暇时，你是否会跟家人去散步或旅游？有什么体会？

聂：我很少与家人旅游。好多人都想环游世界，我也不例外，但我不期盼，心中也就不会纠结。给风景照相容易，给自己心灵照相很难；让身体旅游容易，让自己的灵魂旅游很难。很多人定义幸福，有一种我很认同——什么是幸福呢？那就是你什么事都不做也会心安理得。

十二

美感

　　"审美"这个词要审慎使用,因为西方的审美对应美学,而我们这边则对应评审、审核。我们一提审美就容易功利,甚至势利,把美当作了某种权力。审美与我们的教育关联后,也就成了有用与无用的分界、美与丑的分隔。西方审美的源头是哲学的忧思、美学的观照,反复诉求何为美。且在西方,审美与麻药两词来源于同一古希腊词根,我想审美教育及美育就是要让人在美中沉迷。我想麻药的源头一定是帮助人的,审美的源头一定是人本能的需求。审美与麻药一样弥补了人的虚无,切换着人的现实与精神,愿人在美中沉沦,不能自拔,麻痹一生而不复醒。

中国艺术的美在于留白。教育要懂艺术，好的艺术是留白的艺术，是发挥想象力的艺术，美是需要想象力的。

教育要无限相信时间，时间能酝酿出教育的美。

我经常在想教育与艺术的关系，都说教育是遗憾的艺术，遗憾来源于教育直接与生命连接，难以完美，其艺术也表明教育需要交流及弹性。我觉得每个学科的老师都应该有点艺术的思维、美术的感应。语义有母语语感境界之美，数学有几何图形之美，体育有身体姿态之美，音乐有节奏旋律之美等。美无处不在，美术教学无处不在。语文课可以用图文并茂的方式来布置作业小报，数学课可以用美术绘本的方式来表现其逻辑应用，美术可以很容易实现全学科的教育，渗透在学校教育工作的方方面面。

安全教育不能少了心理安全及心灵安全的教育，教育更多的是寻求精神领域的释放与解脱，寻求最大利益的精神安全感，它包含有信任、有互助、有理解等美好的教育指向。

教育需要一种美感。何为美感？美感就是追求无目的的目的性，所有的东西都藏在过程中，需要感悟。

"亲其师才会信其道"——我一直在考虑这个"亲"该是怎

么个亲法。"陪伴才有感情"没有错，可"距离产生美"也没有错。

思考本身就是有关生命的一种美的体验。

马云说："大部分人是看见了才会相信，但有一部分人是相信了才会看见。"我想教育就是要教人相信吧——对美好的相信，对成长的相信，对未来的相信。不必信仰，只需相信。

我们的教育需要道德榜样，更需要审美对象。

罗丹说的"美无处不有，你只是缺少发现美的眼睛"这句话名气很大，而我以为他关于艺术之美最好的一句是"艺术只是一门学会真诚的功课"。真诚就容易发现美，而不是简单地把美诉诸感官。同时，我觉得只要教育一真诚，很多事情就好办了。

教育的创新一定跟一种美好的生态所关联。

体育的结果是体魄，是精气神；智育的目标不是为了智力，而是对情理万物的敏感及独立的判断；德育不是标榜社会规范及约束人性，而是要追求心灵的释放与精神的崇高；美育的目的不仅是审美，还要让人获得一种理解人性的感受力与情感的温度。

天才不是对应着创新，而是自信——一种美好的心理状态。看维多利亚的秘密，女人的自信、完美超越了很多世俗的欲望，让人能没有杂念地沉浸与享受。不就是模特走秀吗？可在维多利亚的秘密的舞台上总有新的东西出来。我想，教育也该如此吧，新的东西来源于一种自信与沉浸。沉浸于教育，忘记创新这回事，让状态回到最初、最美。

教育就是一种美好的体验。

你永远不知道会收获些什么，这才是童画的美。

我总是对孩子说，要让自己的画面有生命力，有美感，就要多用曲线，多用模糊而不确定的线，其画面意象让我联想到教育的生命力。教育应有美感，教育真的要多注意含蓄的、隐性的东西。教育有时来得太确定了，会丧失生命的弹性和教育的美感。

我一不小心把孩子长在脸上的胎记说成了皮肤过敏，我后悔自己加重了孩子的心理负担，还说了些生命胎记就是生命独有印记的无用话语。这让我不由思考何为真正的生命胎记，怎样把生命不完美的一面转化成某种生命的应对、生命的积淀、生命的坦然。或许一种细腻的教育感受能转化为一种生命的胎记，唤起生命对美的一种转换。

曾经有人问诺贝尔和平奖得主史怀哲："你为什么说自己是一个悲观主义者，又是一个乐观主义者？"史怀哲回答："我的知识是悲观的，但我的感情与希望是乐观的、美好的。"由此联想到教育，知识体系的教育最后的通达很有可能是无解的、悲观的，唯有用生命的、精神的教育来激发人的向上与希望，让人的情感保持一种乐观，才能唤醒人心底本有的美好。

当代艺术不在于美与丑，它把审美与审丑的权利留给了欣赏者，那教育呢？教育应该不向孩童抛出美与丑的概念，而让孩童在一定的情境中获得自己独特的审美与审丑的体验。

我们的教育或许有爱，可是很容易停在肤浅的喜欢上。真正的教育要给人带来一种对事物的挚爱之感，是内心对美强烈的追求意识。凡是创新的东西，背后一定有审美的思辨与挚爱的情感。

用教育的眼光来观照所有的人与事，期待与美好并存。

以对待生命的方式对待教育，教育才能鲜活。生命的自省才是教育最美好的时刻。

我们的教育已经很久不密切而慎重地谈论公平、正义、美德、诚信……

"学校""学者""学术"等词语都来自希腊语"schole",意思就是休闲。在希腊教育的源头,教育是为城邦统治者和优势阶层所设计的,从而培养人在适度的文化、知识、政治等休闲活动中所需的各种美德。这不由让我想起了孔子关于其教育的核心"仁"的解释,其中有一种解释我以为很通,那就是"仁"字指的是上等人,其"二"并非表数量,而是甲骨文的"上"字。仁者爱人——只有上等人才有闲情去爱护下面的人,只有统治者关爱自己的子民,社会才能和谐美好。

在艺术教学中,我经常点评学生的作品有味道。"味道"一词可以牵扯出中国的基本美学与文化的状态,趣味、意味、品味、韵味、禅味等皆具有很好的中国文化意象。过去,有学生问胡适,做什么最难?胡适说,做出一种味道最难。我觉得做教育,也要做出一种味道来。味道涉及质地与性情,涉及风貌与格调。如果教育可以做得有味道,就不会太呆板,就会弥散开去,耐人寻味。

"艺术"两个字的繁体字都和树有关,都和大自然联系。不是有句话说得好吗?给学生上一百节美学课,不如让他们到大自然里走一回。在教育里,理念与实践到底哪个重要,这个问题其实我们讨论得还不够。

好的教育一定提醒着人们:教育不是万能的,不管在任何情

态下，人性都不可能被教育得完美。教育本身就要学会宽容，谅解人性，知道人生处处都是美中不足。

只要教育是人性本能所驱使的，就无所谓优质与劣质、快乐与痛苦、高效与低能的种种分歧。真的能说这一节课是高效的吗？或许这节课低能的地方会在以后的日子显出来。学习真的是快乐的吗？古今之学问者，没有一个人不是经历痛苦才尝到学习之甘甜的。众所周知，没有完美的教育，只有合适的教育。

学校有一句话："老师要努力成为学生的审美对象。"我们现在的教育很少提美，大部分是责任、创新、改革。美是日常生活的小感动，美是学校教育的合理安排，美是人性中最性情的一部分。苏联教育家苏霍姆林斯基谈道："我们教育工作者的任务就在于让每个儿童看到人的心灵美，珍惜爱护这种美，并用自己的行动使这种美达到应有的高度。"教育应该重提真善美。

现在的学校很容易提文化建设，其实文化不能建设，只能生长。要让学校文化自然地生长起来，不是所谓的环境布置，而是人心的掂量。好学校是有好师生的地方，环境在一个非常次要的位置上。

"全面发展"是非常吸引人的口号，其实细想，谁又能全面

发展呢？我们经常被自己的空话欺骗，导致整个教育少了血性，少了吸引人的魅力。教育就是一门缺憾的艺术，哪能十全十美？人的优点都是相似的，开朗、包容、善良、美丽，可唯有缺点才是这个人最耐人寻味的地方。

宋代人文制度的发达，在于对人性和感性的把握：一是体现在大文豪能当大官上；二是体现在对孩童的关注上，对弱势群体的体察上。从宋代绘画李嵩的《市担婴戏图》、苏汉臣的《货郎图》上就能瞧见端倪，没有哪个朝代如宋画一般把孩童作为主角，这么精微地描绘。人性好的感觉都体现在了这般童心上，美妙无比。

教育不需要给人性提供一个美好的真空环境，需要的是与人性一起摸爬滚打，美丑自辨。

艺术教学怎么都绕不开美与丑的问题，美与丑是一对，最初的意思似是羊与鬼的对立，是雄健温顺与鬼魅妖怪的对立，是美妙、美好与飘忽、邪气的对立，既具象又抽象，既灵动又富有诗意。

教育需要孤独地疯长，静谧是教育首先要营造的氛围，让孤独感上升到一种美的境遇。

"蜡炬成灰泪始干",很多人喜欢用蜡烛来比喻教师,燃烧自己,照亮别人。尽管我不认同这种自我毁灭的方式,但其赞美教师的情感谁都能感受到。我其实更喜欢一个童话故事,说是小鸟与大树约定,来年要为大树唱首歌。可是到了日子,小鸟只见到了树桩,就问树桩,大树去哪里了?树柱说,它被人砍掉,去了工厂做火柴。小鸟找寻到用大树所做的火柴,看着它被点燃,小鸟冲着火光唱着歌。教育的力量就在于这般执着,这般奉献。当然,用童心推动的教育童话,给人一种思绪上的美感。

好的教育要给人一种好的面向美的追求。

教育可以赋予事物美好的定义。窗外美丽的风景就是教育所提供的,风景的层次与旷远之意象征着教育的引导之义,教育要望向窗外的风景,期待有风。

懂得了美,就不需要得到美了;懂得了教育,就不会再利用教育了。

十三

发散

所有的教育都是对人的教育,哪有什么家庭教育、学校教育,人的主体意识、个性意识才是教育唯一的命题。

著名导演卡梅隆在拍完《终结者》《泰坦尼克号》后,获得了巨大的声誉,片约不断,投资不断,他却销声匿迹了。时隔十三年,他重新出现,让《阿凡达》惊艳世人。依此,成功是暂时的、取巧的,而伟大是沉寂的、肃穆的、可持续的。那我们的教育呢?

演说不管言语怎么有煽动性,内容的思想性还是占大头的。在《我是演说家》里,我听得最有兴趣的一次是,香港演员刘玉翠,

饰演过《天龙八部》里的阿紫，她用不标准的普通话说她和她的男人二十载的爱情生活，没有结过婚，没有结婚证，他们各自遵守自己的心灵约定，由于没有婚姻约束才得以释放爱情的本义，互相尊重，相敬如宾，是没有婚姻的最佳婚姻。爱情如此，教育更应该如此，如此这般去平衡管理与教学、现实与梦想。

有一届《我是演说家》的总冠军梁植，我见过他一脸正气地演戏剧里的邓稼先，我也见过他一脸稚气地主持少年节目。一天，翻看马东、蔡康永、高晓松主持的网络节目《奇葩说》，看见梁植询问三个主持人："我清华本科学法律，清华硕士学金融，清华博士学新闻传播。三位老师，你们看，我将来要选择什么样的工作，才能很好地将我所学的融合在一起？"没等梁植说完，高晓松就把话抢了过去："我回校，校领导经常提到你，你很优秀，地道的学霸，可是你都读到博士了，还问我们要选什么样的工作，你不觉得很可笑吗？"随即，高晓松朝着马东说了起来："我回清华做讲座，说了一通生活不只有眼前的苟且，还有诗和远方，到最后，底下学生还是问我：'我该选什么样的工作？'这真是我们教育的大失败！"其实，清华能出梁植，也能出高晓松，教育本身就有可观的地方，只是我们不要忘了，条条大路通罗马，但是也有人出生在罗马。生活不只有眼前的苟且，还有长久的将就和凑合，这里有教育的大问题。

创立"风之舞形舞团"的云门舞者吴义芳,教年纪大的人上呼吸课程,上课时总有不少人请假,可吴老师从来不责怪学员,因为她知道学员请假,是因为呼吸课程帮助到了他们,他们一请假就是去爬山或到国外旅游。在呼吸与请假、圆融与逃离之间或许有教育这一回事。好的教育不就是让人出走课堂,独立自在吗?

圣雄甘地有一次坐火车,不小心把自己脚上的一只皮鞋弄掉了,皮鞋滑落到铁轨上,他马上把自己的另一只鞋脱下来,尽快朝铁轨边扔了下去,身旁的人疑惑不解。甘地回应道:"我这只鞋也没用了,我尽快扔出去,好让穷人在不远处能捡到一双鞋。"不知有没有穷人捡到这双鞋,我捡到了故事里的教育情怀,教育其实就是一种成全、一种体谅。

不可否认,学校从未有真正的安宁。社会的浮躁、教育的压力使得学校办学困难重重,很难专注地培养人。我突然想到了德国,听人说起过德国的安静。其半夜很少有人洗澡或冲厕所,以免其声响打扰邻居休息,甚至有人因关门声音太响而遭到邻居的投诉。这样一个对安静有极度追求的国度,无疑是专注最好的酝酿场。德国的工业及设计令全球仰慕,德国有很多百年工匠的家族作坊,一个上百年的家族作坊不上市、不赚钱,就每天精益求精地做好一个螺丝、一个钉子,这就是安静和专注在起作用。当

下，我们的教育太难专注了。人没有安静的氛围也就无从专注，失了专注就无从谈学习力和创新力。《斯宾塞快乐教育法》指出，很多孩童被老师训斥后并非真的安静，其实心里话可多了。希望老师真的了解孩童，适当关掉"视觉"，为孩童营造安静专注的环境。

清末民初的才子李叔同写的《送别》耳熟能详，意蕴深长。"长亭外，古道边，芳草碧连天"，整个感觉很古典，很有中国味。哪曾想到，其曲子是一个叫作约翰·庞德·奥特威的西方人所写的，是黑人格调的美国歌曲。从某种程度而言，曲调比词要重要些许。所以，所谓的流行与创新、中西合璧，其实就是做好自己。众所周知，李叔同那一辈民国生人的传统文化底子是极好的。中西融合，首先是东方的、西方的都做到极致。那么教育的创新呢？更是要看清自己，完善东方独有的教育系统。

鲁米是 13 世纪的伊斯兰诗人，他逃亡到了土耳其科尼亚，在那里虽然写出了诗，可精神上始终颠簸，无法轻松。谁知，晚年的他喜欢上了听农具铁器的撞击声，随后跟着撞击的节奏，保持重心，旋转身体，一发不可收拾。即使没有音乐节奏，他也可以不停地、单纯地旋转身体，在精神上得到了大自在。依此，鲁米发明了这种旋转身体的修行之法。现在到科尼亚看这种修行之法，

观众是不能鼓掌的,以免他们被人打扰,他们不是在表演,而是在内观、专注、修行。教育的修行也是多么需要内观、专注呀,至于外在的掌声,则可有可无。

先要对应思维,才能改变思维,学习领悟总是需要一种共鸣。记得这样一个故事,服务员给顾客上了一碗面,而手指插到了碗里。顾客说:"你手指插到碗里了。"服务员笑道:"我不烫。"言语到了,关心也有,两人就是无法达到共鸣。有时,教育就是人心的理解和体谅。当我们需要好老师的时候,也需要能听懂话的学生。有一孩童考试不及格,老师天天帮他补习,可他考试还是不及格,只是从15分考到了45分。老师有办法,询问全班谁进步最大,那当然是这个不及格的学生,一般人最多进步几分,可他进步了30分。故事归故事,努力归努力,其中的教育心思应该让所有人明白、理解、共鸣,教育才有可能产生变化。

英国摇滚乐队"披头士"的主唱约翰·列侬小时候,老师问他长大了要干什么,想做什么。他回答,要做一个幸福的人。老师疑惑:"你是否听懂我的问题?"约翰·列侬很肯定地说:"是老师您没有听懂我的答案。"这个故事很有教育的意义,讨论教育与幸福之间的关系,这让我联想到教育的层层误解——人的思维不在同一层面,哪怕对方是老师,也无法沟通。

看着六年级的小孩儿在考试，他们俨然成了大人，整齐划一，沉着冷静。或许考试的意义不在于考试本身，而在于生命的成长需要某种仪式。

今天差点摔了一跤，好久没有这种感觉了！孩童拖着沉重的书包在我前面走，进校鞠躬，我也进校鞠躬。我觉得孩童会往前走，但她速度很慢，慢到书包绊到我的脚。一个踉跄、一种思绪，做老师的总是自以为很懂孩童，其实孩童根本没有跟上你的速度与思维。

老师集中在校门口迎候，有时会吓着刚入学的孩童。老师自以为的热情无形中对孩童的心理造成了压力。这不由让我想到了小时候，父母要我向陌生人问好，我害羞矫情，直往父母身后躲，不敢作答，事后还得被人批评不够大方开朗，可我心中困惑为何要与陌生人打招呼。我们的教育是否容易给人一种伪情感？

有人说，读书是这个时代穷人的艺术品，说得很残酷。我想说，读书是所有人最方便的学习方式，要试着让读书走向简约与和谐。读书之所以方便，一是生理上可以有种持续感，容易投入，容易出来。我不反对网络游戏，不反对体育竞技等，世界上有太多的学习方式，但唯有读书持续性最强。到了晚年，还可以用读书来对抗病痛与孤独。二是精神上的某种持续感，捧着书就可以

学习，就可以进入一个相对有趣的情境、一个相对有新意的哲思。这不是在现实生活中能经常遇见的。我承认行万里路的意义，但其中的吃喝拉撒、与人交际是非常麻烦的事情。唯有读书，学习成本最低，却最有深远的意义。

当你用教育的思维来照应周遭的时候，一切皆可转化，甚至是感化。英国科学家麦克劳德读小学的时候，他把校长最爱的狗给残杀了，校长没有生气，至少是表面上没有生气，而是帮助他，要他完成一张狗的血液循环图和一张狗的骨骼解剖图。我无法考证故事的真假，也无法推测当时两个人的心态，我只知道教育的故事能有启示人心的作用，尽管有时无法实际操作，比如，校长就是遇到了一个毫无根器的学生，杀多少条狗也是不能完成作业的。然而，当人用教育之眼、宽容之心来面对事件时，着实可以调动任何资源来解决问题，例如，生气与害怕是教育资源，死去的狗是教育资源。校长是在养狗，更是在养人，从狗的死到人的重生，心灵被再次洗涤。

又得一则关于教育的笑话。一位老师问学生："如果你的生命只有三天，你会做什么？"第一个学生回答："我这三天只要吃妈妈做的菜，就可以很快乐地死去了。"第二个学生回答："我要和找最好的朋友玩这最后三天。"第三个学生回答："老师呀，最后的三天我愿意听你的课。"老师很高兴地问学生这是为什么。

学生想了想，说："因为上您的课时，我们感觉度日如年。"不谈尊师，不论卫道，笑话隐射着教育。记起钱文忠提过他那英语专业的父亲，在"文革"期间见到儿子的英语老师乱教英语，父亲也只能垂头丧气，自己回屋，始终不对儿子说上半句，因为父亲知道在教育上有比学习更重要的事情。

我喜欢用佛祖拈花一笑来说明教育应该关注生命本体，佛祖拈花，迦叶一笑，倒是成全了迦叶为禅宗之祖。其实历史中哪有这样的事情，单凭一句话、一个动作就传衣钵的？大多数人活在一种自以为是的文化意象中，而不愿意面对现实。教育着实应该更圆融些，通过所谓的文化，明心见性，直截了当地去改变现实。

学校推行大拇指活动，意为多鼓励和表扬同学。老师向一个表现有些独特但很努力完成作业的同学，伸出了大拇指，告诉他今后也要像今天这么棒。这名同学居然朝老师伸出了小手指，似乎带着成人世界的某种鄙夷之感。老师有些生气，凑了过去询问原因。学生说："老师，我们拉钩，我会努力的。"原来孩童的世界这么纯粹，纯粹到让成人不好理解。

见着一个一年级的孩童，由于迟到，站在班级门口抹着眼泪，旁边站着念叨的班主任。迟到是关乎集体的，因为集体是需要一种统一性的，而眼泪却关乎个体。只要一个人流泪，就会牵扯一

个集体的状态。迟到和眼泪都很重要，也都没有那么重要。至少所谓的迟到，没有班主任说得那么重要。

见着娱乐界的张国荣了结自己的生命，见着憨厚的蔡康永谈起自己的同性之旅，见着王菲与谢霆锋各自离婚，而后旧爱复炽，见着王祖蓝迎娶比他高很多的模特影星……娱乐界时刻在提醒着我们生命的可能性，无处不教育。我们先不管娱乐圈的是非，其实那点是非是人的是非，哪里都有。我们教育界着实要通晓娱乐界的人性，在生命的道场里，真的学会宽容与谅解。

教育的新很容易变成旧。这里的"新"指的是边缘意识挑战主流意识，这里的"旧"是指当边缘意识成了主流意识后，大家会习以为常，觉得理所应当，又或者沉浸在旧的意识中不能自拔。西方的托勒密、哥白尼都是非常严谨而富有智慧的科学家，地心说、日心说统摄人的思维几百年。现在看来是可笑的，可当时要挑战宗教与权威是需要极大勇气的。

据《中国和尚受戒·香疤考证》所述：东方僧侣并没有戒疤，只是到了元代，为了区分种族，防止违反法令的人逃到僧侣中去，实则也是对僧侣的侮辱，这才有了戒疤。当时很多人抗争，可现在戒疤却成了身份的象征。希望教育能帮助人不断地打开思维，获得一种久违的切实的意识状态。

美国棋手乔希·维茨金 13 岁时就获得象棋大师的头衔,他谈到他学习象棋是从残局开始的,而不是从开局开始的,其言谈给了我很多美妙的教育想象。残局有指向不完整、败局的意味,能否从支离破碎的信息里提炼出有用的东西,能否从败局中掌握胜利的要义,其实对于当下教育都是非常重要的。从开局开始学习固然不错,但残局更让人有学习的动机与学习的想象。

一小学同学已为司法领域之教官,专为狱警上文化课。在餐桌上,他聊到行刑人之心理重压,一对一枪决在某种程度上毕竟是杀人,事后学校要专设心理辅导。其话锋一转,他又说到美国监狱枪毙死刑犯的情形。有三名警员站在犯人面前,同时举枪、开枪,其一为真枪,余二为假枪,枪管皆响,声效逼真,犯人应声倒地,到死不知死于谁之手。吾道:人文力量可以化解一切。多点体谅,多点方法,教育无非如此。

一则笑话,心思波动。老师说:"一分耕耘,一分收获。"学生不解:"种下去一分,收获也是一分,那为何还要耕耘,岂不费劲?"这番师生对话很值得探寻,耕耘与收获到底是什么关系,有耕耘就有收获没有错,但耕耘与收获的比重是多少却会让人心理失衡。此番对话甚至在追问耕耘的终极意义、人生的意义。

高等教育其实有劝退学生之政策,只是不完善,其完善之后,

大学就是学生真正开始学习的地方。

孩童谈什么是艺术：艺术就是海洋，容得下任何一条鱼。艺术的丰富、艺术的宽容很容易感染孩童。

问孩童："你有没有梦想？"其答道："没有。"问为何，孩童很直白地说："学校要我们放飞梦想，梦想飞了，就没了呗。"我啼笑皆非。

"师者，所以传道受业解惑也。"很多人把传道、受业、解惑这三个词拆开解释，或者把其圈起来分层次解释，我倒觉得这三个词都在说同一个意思，都在诉说教师的职责与压力。三个词中的"传""受""解"都是佛家用语，就拿"解"字来说，解放、解脱、解释都是某种高深词语，只是现代人忘记了词语背后的故事；再说"道""业""惑"，有哪样能说清楚的？为人之道、生活作业、生存迷惑都是大命题。韩愈是很清楚这回事的，所以他的"师"并不是指狭义上的老师，而是"道之所存，师之所存也"，这也能从"彼童子之师，授之书而习其句读者，非吾所谓传其道解其惑者也"中得到印证。

世界上有两件事比较难：一是把自己的思想装进别人的脑袋里，二是把别人的钱装进自己的口袋里。中国的语境真是有独到

之处。自己对着别人，思想对着钱财，脑袋对着口袋，都指向本体与客体、精神与物质、内容与形式。短短一句话，情理很是霸道，教育起来却极有道理。

古人说："运用之妙，存乎一心。"室外艺术写生对孩童意义非凡，写生运用之妙就存在于你的一呼一吸间。从大的方面来说，室外写生讲究的是走到大自然中去感受自然、描绘自然，天下万物都逃不过"自然"二字，想想当年米芾写生自然山水而悟出米点山水的那份喜悦，旁人也可感知一二，是东方人讲的天人合一的一种表达方式。西方人讲，画家为上帝，为造物主，他能创造逼近自然的形象即第二自然，从而可以改变欣赏者的视觉功能与视觉品位。艺术教育不就是要改变人的那点品位吗？

有个刚当妈妈的老师在抱怨，下辈子一定要找个医生，当中虽涉及现实的问题，但我不由想到了教育的问题。如果老师都是用教育即改造的心态来对待孩童，就如同用治病的方式来对待新生儿或婴儿，已经落入了意识的怪圈。教育理当是一种满怀期待与希望的情态。

教育要对语言有一种敏感性，在教育升学中，经常会出现第一志愿、第二志愿，但是人真正的志愿怎么可能分第一、第二呢？

由此我又想到了，我那时的清华大学录取通知书上写的是：清华会是你一生的骄傲。而哈佛大学的录取通知上写的是：哈佛因你而骄傲。其中语言的表达引发了太多的教育思绪。

听得一个故事：研究《红楼梦》的专家在一起吃饭，这个讨论版本，那个讨论历史。在座的南怀瑾先生突然问了专家们一句，"你们会背《红楼梦》吗？"。专家傻了眼，只见先生已经开始在背《红楼梦》的章节了。古时的教育很重视这种"死记硬背"的功夫，先理解后背诵不是中国文化的传统，特别是让孩童先理解后背诵，同样会出现教育的问题。让孩童先记住经典的资源，再让其在今后的人生历练中去理解、去发散吧。

我们经常会听见以强欺弱的事情，或许英国撒切尔夫人的这个故事，可以帮助我们理解，为何强大要去帮助弱小，而不是欺负弱小。故事是这样的，撒切尔夫人在家里举办内阁大臣的家庭宴会，一位女侍不小心把端的汤洒在了内阁大臣的身上，正当大家都在替女侍担心的时候，撒切尔夫人一把抱住了神情紧张的女侍，说："没关系，亲爱的，这种错误是人人都会犯的，没事的。"撒切尔夫人的第一个反应是安慰女侍，然后再慰问内阁大臣，这个事情也就过去了。撒切尔夫人下意识地做了一件有关教育的功德之事。人越是强大，就越要关心体贴比你弱的人。内阁身上洒

了一些汤，这是小事，而女侍已经吓得瑟瑟发抖了，这确实是关乎她的大事。她需要有人来鼓励她、帮助她，替她化解尴尬。

我记得一个这样的故事，我很喜欢这种境界。一位黑人歌星到乡镇里举办歌唱会，大家都很高兴，一个年轻人跟歌星提起：他的一个朋友很崇拜歌星，可他要在小旅馆里打工，不能现场听到歌，真是太遗憾了！歌星二话没说，就叫着年轻人，开车来到了年轻人朋友所在的小旅馆门前，人也不进去，就对着小旅馆唱起了歌，唱完就走了，干脆而温暖。这个故事我一直记得，我以为是个很好的教育故事。

梁启超死于医疗事故，医生给他切错了一个肾，导致病情恶化而去世。可梁启超的第一反应是保密，不是为了医院的名誉，而是为了西医在普通民众心中的位置。他的意思是，中国的老百姓刚刚开始相信西医，旧观念很难一下子转变过来，如果让老百姓知道他是被西医切错了肾，老百姓可能又不相信西医了。先不管中医西医孰优孰劣，那个时候的知识分子真的是很有担当，真的是心怀天下。我们经常提教育、教学、教授、教师、教训、教法，好像忘记了教养。

从小就被数学与语文所扰，今得有关其作业的趣事：数学就是即使抄了答案也看不懂，而语文是即使看到答案也不想抄！其

背后的逻辑关系或许只有在国内受过教育的人可体会其妙处。

关于教育的对话。问:"猜一猜我的包里装了什么,猜到了,给你我包里的鸡蛋。"答:"鸡蛋。"问:"那你猜一猜我包里有多少个鸡蛋,猜对了,我把包里的二十个鸡蛋都给你。"答:"二十个。"这种无效的教育对话、无效的提问环节可以引起有效的思考。

中国教育不缺少故事,缺少的是有性情、有质地的故事。我到伦敦见着了伊顿公学、牛津大学与剑桥大学,当然不可能近距离接触,因为学生正值假期,不能亲身体会学生上课的状态。但总有一种莫名的感觉,不焦躁,不炫耀,闲逸之气充盈其中,他们没有鲜艳杂乱的招贴广告,没有花里胡哨的讲座培训,有的是会说历史故事的建筑与拥有灵魂歌声的教堂。教育环境就不用多说了,基本上都是上百年的建筑,其古老悠久的质地本身也具备强大的感染力,人在其中仿佛已经受了最好的教育。在这个教育气场里,每一座楼、每一扇门、每一张课桌椅都有故事,都是教育的资源。说几个特别的,如伊顿公学,它的庭院间有着十字形的墓碑,那是它的校友生前强烈要求的,没有恐惧,只有温暖与骄傲;它的一块墙壁上刻满了为国捐躯的校友名字。如剑桥城最著名的咖啡馆的楼上,一年四季从来不关窗户,因为在阁楼着火时,曾因此扇窗户打不开,一个小女孩被活活烧死。后来这扇窗还成了学校话剧中罗密欧与朱丽叶深情对望的场景之一,都是悲

剧，但从死亡到爱情，跨度得多大。似乎你置身在欧洲的城市中，就会相信童话，相信传奇，这般教育给人以希望。

我问一孩童："你对哪门课比较感兴趣？"孩童答："下课。"我无言以对。问孩童："你在教室里为什么戴着帽子？"孩童答道："降低存在感！"我无言以对。

一则有关教育的小事，说是美国一普通大学，一老师讲《神曲》40年，至今讲课还是会被作品感染到泪流满面。这无疑是对师生最好的教育，其中隐性的教育更值得人好好去感受，这里有教育的大事。在小事与大事的切换之间，其教育的味道十分浓厚。中国台湾阅读推广人方素珍的课堂，令我感触最深的是她用自己的故事、自己的人生在上课，这样一来，课堂语言是自然的，教学是生动的，这样的课堂无法复制，能让人印象深刻。其实做一个好老师很容易，那就是自己要先被自己所教的内容感动，情感饱满，这样才能去感染学生、引领学生。教育的问题是可以通过教学的方法解决的。

中国台湾美育家蒋勋，他离开大学教书的原因让人感慨。他在大学给学生们上课，放贝多芬第九交响曲，大部分学生无动于衷，他们只会把老师说的记下来，考出好的成绩，但在课上有一名学生听着音乐一直在发呆，突然泪流满面，很显然是被音乐所感动了，

最后这名学生不好意思了，掩面跑出了教室。蒋勋不知道自己能不能给这个学生打 100 分，他感觉很难受，其中的理性与感性、教学与育人、考试与审美等令人纠结的问题袭来，他只好选择离开大学。这与艺术家陈丹青离开大学的原因不同，倒是另外一番心灵体验。不过，教育需要一种离开、一种对抗。

我参加过儿童方阵的游行。为了训练，他们不仅牺牲了暑假的时间，还要多次在凌晨三点多到集合地点候场。顶着烈日，披着星月，孩童没完没了地走着方阵，要求秩序齐整。那么长的方阵，不同学校的集合，要众多孩童齐整真是难事。我壮着胆子问负责人员事情的缘由，他意味深长地说："现在多练练，怕孩童到了正式场合晕倒，坚持不住呀。"暂且不管儿童方阵的必要性，这番话给了当时疑惑的我以解答。由此我想到了教育上的考试，我见着考试的孩童一个个煞有介事，笔挺端坐，严肃异常。他们在考什么其实并不重要，重要的是，以后的人生充满着考试，孩童需要从小就从考试中去学会约束与规则，沉着与静穆。从某种意义而言，考试就是孩童成人礼的一部分，方阵行进与严肃考试都是人生修炼的部分。

我听得日本的孩童教育很形象，很有招，不会有太多的唠叨琐碎。记日本教室墙面的卡通贴语：一个人的时候要像海螺（静谧倾听）；两个人说话的时候要像小老鼠（悄悄话）；三个人说

话的时候要像猫（轻轻柔柔）；在班级前说话的时候要像狮子（威武响亮）；在学校大会上说话的时候要像大象（稳重自信）。我并非推崇日本的教育，我只是觉得文化教育真正需要的是感受与坚持、理解与传承。

听得一个这样的故事：澳大利亚的警察很有服务意识，一般而言，如果游客听不懂英语，对澳大利亚不熟悉，警察就会开警车送游客到目的地。可澳大利亚的警察非常怕有些中国游客，这些中国游客会假装不懂英语，假装无辜而求助，然后让警察送他们一趟。我由此想到了教育：其一，所谓的服务意识需要有很好的服务环境。澳大利亚环境不错，才能凸显警察的服务意识。教育要发展需要有合适的土壤，需要一个整体的社会环境相配合。其二，有些中国人喜欢耍小聪明、占便宜，教育要负责任。教育没有关注人的性情与气质的形成，教育没有将我们的小聪明变成大智慧，没有形成一种大的格局与高尚情怀。

波兰著名电影导演基耶斯洛夫斯基回想自己的一生，发现自己得到的最好的教育来自餐桌。有一阵，微信流行日本关于学校饮食的教育帖，我以为很是重要。我们那么多人喜欢吃，那么多文人谈吃的艺术，大街小巷有那么多的餐馆，全国各地关于美食有那么多的讲究及做法，可我们知道中国人对食材越来越缺少敬意，在餐桌上受到的教育越来越少，餐桌变成了人消耗、浪费的

地方。我们的教育是不算数量的，应该是算质量的。日本的教育很精细，不需要开展那么多的活动，而是从学生了解饮食营养入手。怎么区分食材、怎样安静吃饭、怎么节约、怎么垃圾分类、怎样自己的事情自己做、怎么通过看自己的大便来辨别身体的问题等一系列的教育皆从餐桌展开。教育围绕生命本能而展开。我们国内有的学校的餐桌教育是硬性的、呆板的。吃饭的时候不准说话（好几十人坐在一起只吃饭不说话成了教育的成绩）；快点吃，下面还有活动呢（把急急忙忙地吃饭当成了教育的效率）。这般要求不是不好，只是教育来得太粗糙了，人对教育就没有了兴致，没有了心情。

我喜欢《小学语文教材七人谈》这本小书是因为有志者围在一起说话聊天，有弹性，有正事，有味道。小学语文之所以重要，是因为语文直指母语，是所有学科的基础，没有很好的语言感受力与文本分析能力，就很难开展真正的学习活动。书中提到了教材以工具出现的时候较多，而忽略了语文教材主要是文学熏陶，特别是儿童文学。很多文章过于说教，从而缺失了文学的意义，把很多隐性的、需要学生去发现的东西都弄得浅薄无趣。当然还有老师素养的问题，在教材编写与审定的过程中，缺少儿童文学家与一线教师、校长的参与，导致教材的问题层出不穷。

当老师不是为了好为人师，也不是为了去改造别人。老师一

定比一般人更迷恋生命成长的学问，一定是比一般人更想要追问生命存在意义的一群人。老师的意义在一定程度上是指引人进行自我教育和自我的终身教育的。

老子的"道法自然"、庄子的"不言之教"皆指向的是一种教育的态度、一种教育的氛围。即使是如那么实干的孔子，其教育的初衷也不过就是"暮春者，春服既成，冠者五六人，童子六七人，浴乎沂，风乎舞雩，咏而归"。每个人都可以对诗句及经典有自己的解读，其中有太多的教育问题值得我们探讨。我时刻把"但开风气不为师"放在心里，提醒自己教育有一种自然而然的风格与生命真诚的气息，坚决不做呆板的、缺少灵动的、好为人师的老师，始终保有对教育的忧思。

我小学的时候要上珠算课，中学的时候要考计算机等级，我就一直有个疑惑：我在上珠算课的时候，已经有计算器了，为何还要拨着珠子来计算，当时的教育似乎是说珠算算好了能比计算器快，能练脑子。在我用计算机能一分钟打出 100 多个字的时候，在我反复背诵 Word 文档的很多概念的时候，我很自然地就反思：计算机更新这么快，没多久就升级一次，每一次的升级都会更方便于人，到了后来就有了手写板、各种输入法、直接翻译官，根本就不需要这么多的考试与级别认证。我承认，产物有时代特定的需求及要求，但人文领域的权力意识不曾化解。考试并不要紧，

可考的一定是与生命本体直接关联的事情，一定是与思维品质及精神格调有关系的事情。我们为了很多无谓的考试浪费了自己大把的时间与太多的精力。

我们的文化意识基本上靠孔子与老子来救赎，法家与释家皆过于严苛，并非世俗生活的主流。孔子所代表的儒家是入世的，在人口还很少的时代，孔子号称有三千门徒、七十二贤人，这是非常有影响力的，他的教育言论被广泛传播。这样一来，也就有学者反思孔子。孔子可以说是政治家、社会活动家、教育家，但很难称其为思想家、哲学家，因为孔子太务实了，太入俗了。然而，老子却是典型的务虚之人，《老子》一书始终有朴素的哲学观念，且试图探索天道及万事万物发展的规律，这些思想也只有务虚的人才容易领悟，方能生发。《老子》一书一直被后世演绎，老子的务虚增添了其思想的玄妙及魅力。

翻《爱因斯坦文集》，很多科学家从哲学出发，但哲学的虚无终归需要出口，在各种概念中总需要一个东西来平衡。毫无疑问，科学能作为哲学的一个注脚。很多人终生想利用科学达到形而上的思索，甚至是答案，但往往事与愿违。

1675 年，德国人亨内希·布兰德认为人的尿可以通过某种蒸馏之法变成黄金。他收集了男男女女 50 多人的尿，在地窖里存放

发酵。通过各种试验方法，他把尿变成了一种有毒的糊状物，然后，又把糊状物化成了一种半透明的蜡状物。最后，布兰德没有得到黄金，但他却得到了可以在空气中自燃发光的磷。此后，磷被用于商用实业，卖得比黄金还要贵。从某种意义而言，科学实验的假设与过程，甚至结果都比较偶然，科学实验因为偶然而变得有趣，也因为偶然而变得不可控。有一次，在电视上看清华的长江学者裴端卿说细胞移植、生命的奇迹，有人向他发问："如果我们不停地研究培植生命细胞，会不会细胞感染突变，出现如《生化危机》里的电影情节？"裴学者很乐观，他说学者共同协商面对科学之后的问题，他有着对科学及人性善良的诉求与期待。

由于天生文化的思维限制，我们很多人学西方的数学本身就是问题，学不好很正常。其实，我们完全可以通过语文及生活来关注数学的问题，用绘本及图表的方式来诠释数学，所以数学又是必须学的。数学的重要性完全可以体现在平衡了我们的思维分裂，调和了务实与务虚的思维人格。人文是想追问人为什么活着，是精神动力；而科技的核心问题是人怎样活着，是现实动力。数学的核心问题，即沟通精神与现实的数与形的问题。数学营造了一个特别的世界来参照现实，照应精神。你懂与不懂，那个恒定的世界永远在那里。

我们知道书圣王羲之，却不太熟悉他的老师卫夫人；我们知

道苏格拉底,却很少关注他的老师普罗迪科斯;我们晓得董其昌,却很少知道他的老师莫是龙;我们晓得徐悲鸿,却不知道康有为对他的提携;我们或许清楚清华国学院四大导师,但很少清楚这些人都是胡适推荐的;我们会欣赏齐白石的虾,却不知道陈师曾对他的知遇;我们会哼冼星海的黄河大合唱,却不知道他与萧友梅的师生恩怨;我们熟悉达·芬奇,却很难了解他的老师韦罗基奥;我们熟悉毛泽东,却不太容易了解他的老师黎锦熙、徐特立、杨昌济。这种师生现象还有很多,很自然地引发了很多话题:默默无闻的老师能否教出大师来,大师能否被教出来,为何很多大师培养不出人才?有时,一个时代突然涌现出了诸多大师,这是前期的积累,还是时代的偶然,是个案,还是具有教育推广的经验?这里有很多事情值得求索,老师与大师的话题无穷尽。

关于老师与大师,我还有诸多的联想,特别是一种师生关系的历史遐想。万世师表的孔子之所以是大师,那是因为我们从《论语》中能瞧见这个人的性情。孔子骂学生宰予"朽木不可雕也,粪土之墙不可圬也",骂人不带脏字;骂冉求"非吾徒也,小子鸣鼓而攻之可也",要求学生群揍他。还有好多性情之语:"小人哉,樊须也""唯女子与小人难养也""小人过也必文""小人长戚戚""色厉而内荏,譬诸小人,其犹穿窬之盗也""君子成人之美,不成人之恶,小人反是""幼而不孙弟,长而无述焉,

老而不死,是为贼"。通过这些语言,我完全能感受到一个有原则、有理想的老夫子的形象,"以杖叩其胫",不服气,教训人,很是鲜活。

日本江户时代的良宽法师,书写"天上大风",其后成了他的代表性作品。故事说的是孩童们要放风筝,苦于无好风,一个孩童拿着纸要法师写字——"要做风筝的"——法师随即写上了"天上大风"以表自己的童心与关怀。还有一次,法师与孩童玩捉迷藏,他躲进了麦秸堆里面,孩童们找他半天都找不到,眼看天色渐晚,也就各自回家了。到了第二天早上,村里人来取麦秸,无意间发现了法师,大叫了起来,法师连忙悄声制止:"小点声,别让孩童们发现了。"良宽法师是童心大师,完全属于孩童的世界。我忽然忆起"路人借问遥招手,怕得鱼惊不应人"的诗句,具备童心的人才不管世俗外界,他们只在乎这种细微敏感的体认、这种对待生命的专注与精纯。

我年少之时就来过北京,第一次听说公交车上无人售票的理念,我觉得好神奇,很想看看无人售票的公交车到底怎么运行。等到上了车,我才知道,只是少了一个售票员,司机既要开车,又要盯着右侧的装钱桶子。到了后来有了刷卡器,也同样解决不了"无人售票"的问题,因为总有人不带卡或有外地人上车,还是需要换零钱购票的,又或者是"无人售票"是理念精神,而司

机和售票员是现实工作。再往后,我就知道有了无人舰艇、无人驾驶飞机等高科技,可哪里是无人呢,背后不都是人在控制吗,不都是人的意识在发挥作用吗?我突然意识到科技是为了把人多余的东西给去掉,让人的核心价值更加明确,让人更像人一样活着,而教育是为了找回科技把人不该去掉的也去掉了的东西。

读得一则这样的故事:1966 年,意大利佛罗伦萨阿尔诺河涨洪水,洪水侵袭了城市,把博物馆和图书馆里很多重要的善本给浸泡了。得知此消息后,全世界来了很多年轻人,为这座老城清理淤泥,把博物馆里的艺术品搬出来,把图书馆的书拿出来晾干。且这些年轻人做完就走。是呀,教育也是要做完就走呀,没有多余的负担。

画家吴冠中有一个说法,说是钢琴、大提琴、小提琴等西方乐器都能奏出笛子、二胡等东方乐器的声音,而中国的乐器却奏不出西方乐器的声音。中国在整体的文化意象上还是保守的,当然,当下音乐大家方锦龙的"五弦琵琶"可以奏响各国曲调。诸多新意来源于古今中外的兼客。

莎士比亚曾经说过一句这样的话,那就是连哲学家也抵抗不了牙疼,牙一疼什么都不管了,我觉得教育也是如此。

去店里吃烤鱼，饭后，服务员问"鱼怎么样？"，我与朋友说"挺好的"。服务员有点着急，拿着笔，拿着本子，期待着我们说出点建议。"是不是油有点多，是不是有点咸？""啊，是的，而且越吃越有点咸。""是这样的，豆豉等佐料烤到最后会有些咸。"我知道服务员为什么要我们提建议，可我不太明白，为什么不发表建议就不行呢？且发表了建议还很容易被驳回，写下这些建议又有何用呢？很有些意思。在教学上，有时候我设好套问学生的问题，他的答案不是我想要的，那就还有别的套等着他，一定要让他答出我心中的答案，我的水平真的如饭店的服务员一般。人生好有意思，觉得自己掌握了一切，回过头来发现自己还在套子里。

我一直在感叹我们中国独有的火锅，那么丰富的食材，那么丰富的调味酱，大家往嘴里放的筷子就往一个锅里戳，好不热闹。往好的说，是亲密；往坏的说，就是混乱。从亲密与混乱中延伸出了一个教育的悖论，那就是所谓的饮食文化。我们把很多精力放到了饮食上、生活层面上，着实很难形成精纯的思想、空灵的精神境界。我时常觉得我们的教育如同火锅一般混乱，被很多人戳着，很难逃离滚烫的生活层面。

过去有个叫张思钦的门生，他是明代思想家王阳明的一个学生，大老远地来请王阳明为自己死去的母亲写墓志铭。王阳明就对张思钦说："我很理解你的心情，你想通过我的文章来让自己

的至亲永垂不朽,孝心可嘉。但你可以再想一想,与其借他人之手来揄扬父母的声名,不如靠自己。孔子就是这样的,要不谁知道他的父亲叫叔梁纥呢?"做什么事情都靠自己确实是教育的方便法门。

民国的教育之所以让人惦记,那是因为教育本身也是个性十足的,老师们是根据自己的性情来教书的,虽然有失典范,但传递着人的个性、人的味道、人的气息。

"师资"一词最早出现在《老子》中,所谓的"善人者,不善人之师;不善人者,善人之资"。道理很简单,就是善人可以做恶人的老师,而恶人是善人引以为戒的资源。这个命题一出现,就很自然地叩问了所有的学校管理者。我们所谓的好学校、重点学校、好老师与好课堂大多是好学生衬托的,我们应该思考自己的教育水平与管理水平。其实教育要关注差异生,关注学习、生活习惯比较差的学生,好学校、好老师应该以转变了多少这般的学生为主要目标与业绩。好老师要感谢"坏学生",好管理要感谢那些独立思考批判的人。

苏霍姆林斯基说:"所有学科的老师,首先都应该是一个语文老师。"我理解其所说,其一语文指向母语,指向人的语言感受力与文本分析能力。没有这两种能力,人很难进入真正的学习;

其二就是主题教学，所有学科都是为了人这个主题，是为了培养人的核心素养而开设的。所有的学科专业都服务于教育人这个主题，而语文的主题最博大、最有说服力，如生命、人性等，其他学科老师一定要考虑到语文，一定要注意到学科的教育属性。

钱钟书说："不受教育的人，因为不识字，上人的当；受教育的人，因为识了字，上印刷品的当。"此语一出，人都可以感受到教育的两难，教育确实要学会掂量。细想，难道受了教育的人就不会上当了吗？

《圣经》之所以成为经典，一定是对人类有永久启示及教育意义的。其中，通天塔的故事流传很广，过去的人语言统一，合作高效，就想着做一座通天塔与神见面。神当然不愿意，一怒之下，推倒了塔，打乱了人类的语言。以往，我都是从语言文字区别的根源来解读这个故事的，然今日雾霾袭来，我深感人需要对知识好奇，对科学发展有所敬畏，要知道人有哪些事情是不能做的，要控制人自身的求知欲、探索欲，教育要教人控制自己。

《爸爸说谎了》是泰国的教育短片，讲的是女儿写日记说爸爸最帅、最聪明、最善良，可是爸爸撒谎了。他说自己不累，他有一个好工作，他有钱，他不饿，他什么都不缺，他很快乐。短片里的爸爸生活在社会底层，可每天都收拾得干干净净，很开心

地送女儿上学，陪伴女儿成长。每当他送完女儿进校门，就要马上转头去当搬运工，去擦厕所，去求职中心找工作。当女儿在日记最后写到"爸爸我爱你"时，真的很感人。看完这个短片，人真的可以感受到爱的感召、教育的洗礼。

看过多遍一个有关教育的视频，每次看都被震撼。一个孩童不停地在纸上画画，画的东西没人能看懂。孩童不停地在画，问其原因，他也不说。于是家长就把孩童带到了医院，不是看心理医生，就是看精神科医生，但大家都不知道原因何在。最后还是位有心人，把孩童所有的画作在地板上铺开拼凑，一幅巨大的人像涌入了这些成年人的视角，震撼着每个人的心灵。当孩童画完最后一个拼凑的画面时，他停止了自己的画笔。孩童停下了笔，可我在想，每个人的教育思绪不应该停止，这个视频提醒着我们该如何与孩童相处。

读《盗火者》一书，最让我感到震撼的是，有家长真的抵制现行的公有制学校的教育，他们自己到丽江等好地方种地种菜来教育孩童，花费精力，不计成本，回归教育。书中关于教育的记录可感可佩，呈现了教育意识外的教育状态，读后令人振奋。

刘墉先生一小段一小段的文字编排，沁人心脾，难得在这烦乱的世界，还有人关注人情世故。更难得的是，刘先生的文字没

有说教之感。《萤窗小语》是以一种谦和的交流方式，从一个小的生活细节来表达一个人间的大道理，一颗细腻敏感的文人之心跃然于纸面，可叹可敬。这种小语的方式能追溯到《围炉夜话》《小窗幽记》《菜根谭》的传统教育模式。

童年不可复制，童年不是成人的预备军，它有着独特的生活轨迹与心理范畴。蒙台梭利了解童年的秘密，呵护童年，尊重童年，提出教师应该发现那个真正的童年，应该为童年的发展做精神的储备。她把童年喻为精神的胚胎，提出"新童年"的概念，希冀童年不再是被成人世界绑架的童年。

在哥伦布发现美洲的庆功宴上，有人挑衅他，说发现美洲没有什么了不起，只要开船往西一直走，就能发现新大陆。哥伦布并没有反驳，而是请这个挑衅者出来做了个游戏。"你能否把桌上的鸡蛋立起来？"这个人立了半天，也无法把椭圆形的鸡蛋立起来。哥伦布把鸡蛋往桌上一砸，鸡蛋稳稳地立了起来，那个挑衅者很是惭愧。教育真的是一件需要敢想敢做的事情，把鸡蛋立起来很容易，但是你没有想到；发现新大陆或许真的不难，那你怎么没去做这件事呢？

电影《驴得水》是在说教育，通过教育来反映当时人们的劣根性，其讽刺的妙处就是，民国时期的农村小学教育，口口声声

说为了孩童,但从头到尾都没有出现孩童。

我看过几部关于教育的电影:《看上去很美》说的是教育简单而粗暴地给表现好的孩童贴小红花,给表现不如老师意的孩童减小红花,教育只是看上去很美,电影实际上是在批评这种统一呆板的权力似的教育。《放牛班的春天》是说人性得到了音乐的抚慰,如果一个老师真的能细致体会每一个孩童所想,能通过自己所擅长的东西来引导孩童,总是会看到教育的希望的。《死亡诗社》更激烈点,有学生受不了父母的不理解而跳楼,在极端事件面前,好老师尤其珍贵,藐视权威,反抗学校不合人性的规则。《三傻大闹宝莱坞》很是幽默,但传达了一个重要的教育信息,那就是教育一定是富有兴趣的,是符合人终身发展的,不要功利,不要违背自己的心愿,在做自己喜欢的事情的同时,你要的自然也会来。所有的教育电影,一定都是解放人性的,尊重人的,不急不躁的。

《瓦尔登湖》的作者梭罗说:"有一次,我在村中的园子里锄地,一只麻雀飞来停落到我肩上,待了一会儿,当时我觉得,佩戴任何肩章都比不上我这一次的光荣。"这是童心,这是教育的光耀,这是大自然对人最亲密的一刻。我们由于"教育"失去了多少与大自然亲密的机会,由于"教育"又背离了多少大自然的规律。

清华教授施一公撰文谈到一件有关教育的事情。他去以色列参加一个活动,说中国与以色列都重视教育,可对方没有买账,举了一个教育的案例。原以色列总理的母亲,在其小学的时候,总是问这两个问题:你今天有没有提出什么问题让老师回答不上来的,你今天有没有做一件让师生都印象深刻的事情?施一公叹了一口气,想起了自己的孩子回到家,他就开始问:"今天有没有听老师的话?"这里面有太多教育的问题需要琢磨。

我一直对这道题或者说这个笑话念念不忘。老师给学生提出了一道开放性问题:"你们对其他国家的食物短缺有什么自己的想法?"非洲学生问:"什么叫食物?"欧洲学生问:"什么叫短缺?"美国学生问:"什么叫其他国家?"而中国学生问:"什么叫自己的想法?"教育确实会受到客观环境的限制,每个人都会从自己的角度来理解问题,可理解的背后是深深的不理解。教育真的要从问题中来,从自己的想法中来,没有这些,就没有教育。

听得一个讲座,讲了一个关于警察的故事。一司机违规,被一警察逮到,其言语颇有教育之感。警察对犯事者说道:"你有两种选择,一是直接认错罚钱,二是绕着山顶上的坟场跑十圈。"犯事者当然愿意选择后者,警察先生对犯事者的处理方式很有意思,让人轻松一笑,殊不知此选择对犯事者的觉悟要求之高——他得对坟场存着敬畏,他得理解警察背后的心思。教育从来就是

要求双方对等感应的，从来就是在交流中寻求理解与共鸣的。

《世说新语·文学第四》里记载了这样一件事："庾子嵩作意赋成，从子文康（其侄子庾亮）见，问曰：若有意邪，非赋之所尽；若无意邪，复何所赋？（如果有其赋意，那不是赋体能表述尽的；如果是无意，又有何必要写赋呢？）答曰：正在有意无意之间。"这是古人绝妙的回答，用到教育中亦是通达的。教育太着意了，就犯了好为人师的毛病，很容易倾向功利主义；不达意，也就无从体现教育者与受教者的关系，很容易否定教育的意义。好多教育事宜就是在有意与无意之间，方显出其可贵，有意无意间着实有文化教育的魅力。

1952 年，美国作曲家、演奏家约翰·凯奇在钢琴独奏音乐会上，演出了其作品《4 分 33 秒》。他打开琴盖，可指尖一直没有碰过琴键。刚开始观众认为凯奇是在酝酿情绪，可随着时间的推移，琴声一直没有响起，大家就开始低声议论，烦躁不安了起来。到了 4 分 33 妙，凯奇盖上了琴盖，离席而去，留下了满是疑惑的观众。想到了教育，如果说教停止了，是否育人才真正开始？如同没有声响的音乐作品《4 分 33 秒》，音乐停止了，人们才开始颠覆思维，表达情绪。原来，真正的音乐只在于倾听自己的内心。那么教育呢？

有人问藏族法师索达吉堪布:"该如何摆脱痛苦?"法师抓了一把盐放到了一碗水里,要问者尝一尝,并问道:"咸不咸?""咸呀!"人应道。法师又抓起同等的盐放到了一大桶水里,问道:"咸不咸?""有点咸!"法师又把人带到了湖边,同样把同等的盐撒到了湖里,舀了一瓢湖水,让人尝了尝,再问人咸不咸时,这个人已经感受不到任何咸味了!痛苦就如这把盐,把痛苦置身在不同的人生境况中就会有不同的人性反应,把痛苦搁置在一个有丰富人生阅历、宽广教育情怀、深厚文化教养的生命样态前,它就会变成一种难得的财富!

"来个热狗!"抬头一望,高大帅气的英国男人微笑以对,见着他们,我心中有种说不出的感觉。个子高挑,模样端正,穿着利索的工作服,举止优雅,满是快乐。细心点,你会发现英国满大街都是这种情况,那边是穿着橙色制服的建筑工人,这边是正在做黏黏糊糊黑色巧克力的店员,他们中男人居多,好似快乐也居多,很少有苦大仇深的。这是我到英国受到的某种教育,也是陈丹青先生所说的一张张没有受过欺负的脸。教育从某种意义上来说,就是要教人尊重所有的人,要使得所有的人受到尊重。

股神巴菲特投资失利,有人指出这是因为他热衷于总结自己的成功之道,失了先前在混沌摸索中无往不利的直觉反应。由此我想到了《庄子》所提到的寓言。齐桓公在堂上读书,轮扁在堂下削木

做轮。发问："公，您在读什么书？"桓公说："读的是记载圣人之言的书。"又问："圣人还在吗？"桓公说："已经死去了。"轮扁说："那么您所读的书不过是圣人留下的糟粕罢了。"桓公很生气："我读书，你一个做轮子的匠人议论什么！没有道理可说，就要处死你。"轮扁说道："我是从自己做轮子得出的道理，制作轮子，中心轮孔宽舒，则滑脱不坚固；轮孔紧缩，则轮辐滞涩难入。只有不宽舒不紧缩，车轮才能很好地转动。这里的问题只能意会，很难言说。我很难告诉儿子我做轮子多年的心得，所以我七十多岁了，还在独自做车轮。古代人和他们所不能言传的东西都一起死去了，这样说来，那么您读的书不过如此！"这其实是个很好的教育故事，尽管这则寓言有逻辑漏洞，但轮扁的意思很清楚，语言与文字并不能完全道出教育的真义。

众所周知，金庸在当编辑的时候，梦想着当时事评论员，想当著名的外交官，而现实是金庸不得不写武侠小说来维持报纸的发行量。坚持梦想还是向现实妥协，的确让人难以抉择，我们无法猜想金庸坚持梦想的结局，但我们遇见了向现实妥协的美好！好的教育教人坚持梦想，也教人向现实妥协。好的教育充满弹性，给人一种选择的勇气。

后记

面对教育,我着实年轻了些。谈教育的我总不免尴尬羞涩,但我终归断断续续地谈了下来,希望谈出点意思来。人活着毕竟有话想说,如果大家觉得意思不够,还可看看书中我亲绘的黑白小插图,或许比文字耐看一些。

我谈教育当然需要媒介,想着自己在小学谋职十年有余,似乎存着些许所谓的经验,一边鼓起勇气来思考教育,一边苦笑着每有与孩童在一起的日子,甘苦自知。我倒是愿意借孩童来观教育。孩童是最初的生命,他们的人性力量显著。孩童着实是一群可爱的人,总是给我丰厚的教育灵感。一群孩童可以折射出一种教育的气象,一所小学也可折射出教育的状态及社会的意识。教育的终极指向当然是生命。还是从一个故事来谈生命的教育吧,望能有些新意,毕竟生命本身是需要好的教育故事来指引的。

事关开创日本江户时代的一场非常重要的战役——大阪冬之阵中,德川家康的小儿子德川赖宣刚满十四周岁,按照家族规定,

年满十四周岁的男人可以参加战斗。德川赖宣的志愿就是自己能够加入攻城的先锋部队,他认为那是成熟的标志、光荣的使命,可是他却被安排在了后方阵营。在大阪城被攻陷后,德川军大肆庆祝之时,唯独德川赖宣号啕大哭。身边的一个老臣就上前来安慰他:"将来等你长大,还怕没有机会吗?"十四岁的德川赖宣转悲为怒,对着老臣就吼叫了起来:"你在说什么蠢话!难道我的十四岁还可以重来吗?"是呀,难道十四岁可以重来吗?!我觉得这个故事除了体现了某种童心意识外,更重要的是呈现了一种教育的价值观念,牵扯到了生命本质性的问题。

生命不可重来。孩童不是成人的预备军,他们有着自己的生命样态与轨迹。我们经常能见到教育的伪命题,那就是教师要教做人,学生要学做人,似乎受教育的对象不是人一般。我完全能想到十四岁的德川赖宣是多么想打仗,勇猛精进,一腔热血。那是十四岁时最要命、最至美的一种生命意识。过了十四岁,兴许就不会有这股子可爱的冲劲了。每个阶段的生命都有其自身的价值,珍惜生命不是怕死,而是不断提升生命的质量与找寻生命的意义,从而获得完美的生命体验。我当然期待有人从我的这本书里找到教育及生命的意义,找到那个日趋臻美的教育状态。突然想到了孔子的《论语》——骄傲地沮丧着,《论语》不也是一段一段的,让人无法追究成书的逻辑吗?《论语》所呈现的意义就是到现在为止,争论了这么多,教育了这么久,其意义也抵不过因材施教。最后,感谢出这本书、读这本书的人。